編劇
庫倫 · 邦恩（CULLEN BUNN）

插畫家
薩爾瓦 · 埃斯平（SALVA ESPIN）

上色師
薇若妮卡 · 甘迪尼（VERONICA GANDINI）

植字師
VC'S 喬 · 薩比諾（VC'S JOE SABINO）

封面畫家
邁克 · 戴蒙多（MIKE DEL MUNDO）

原作編輯
喬丹 · D · 懷特（JORDAN D. WHITE）

死侍屠殺死侍
(Deadpool Kills Deadpool)

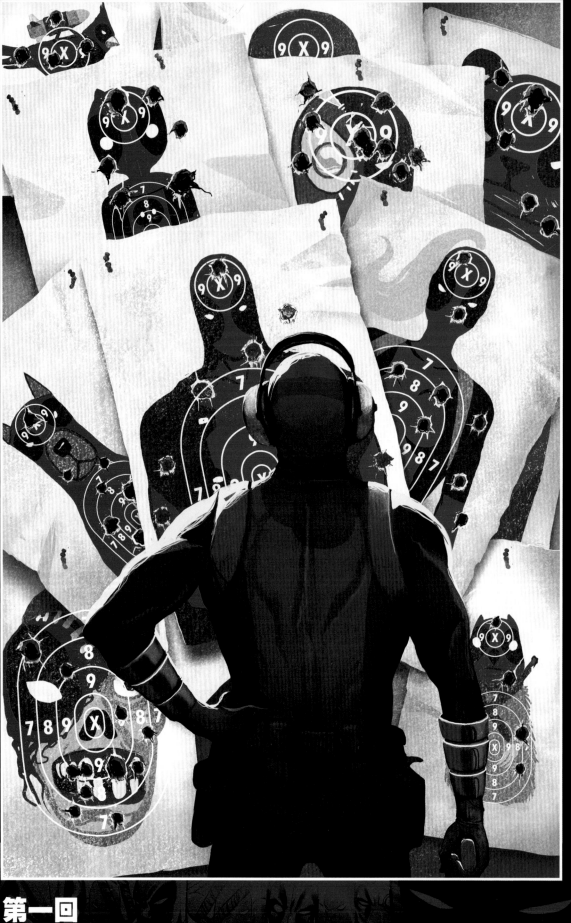

第一回

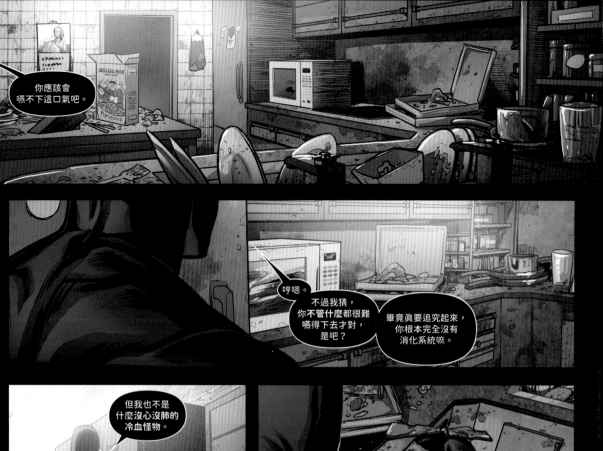

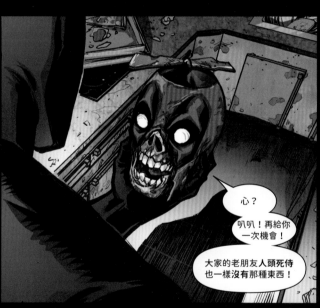

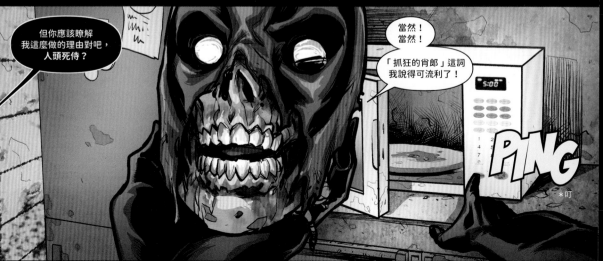

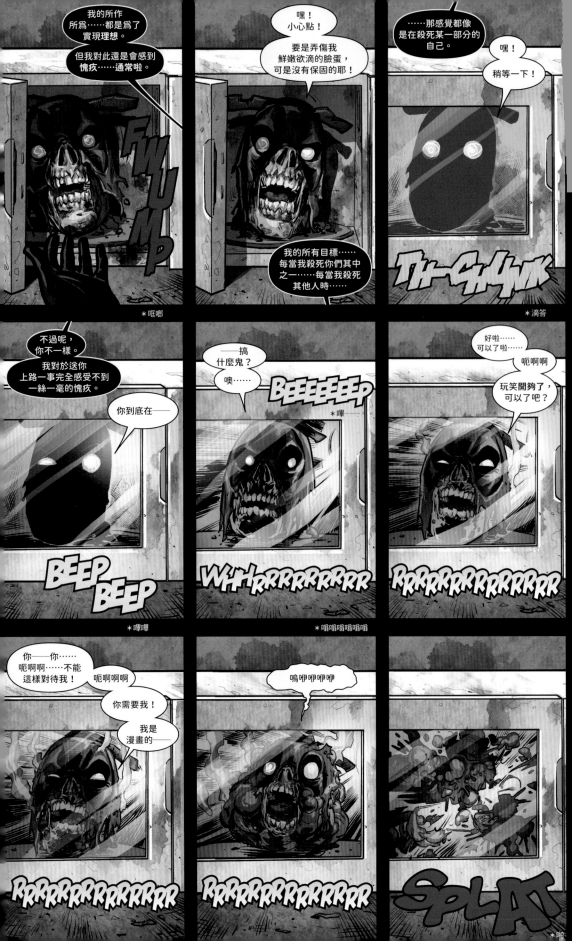

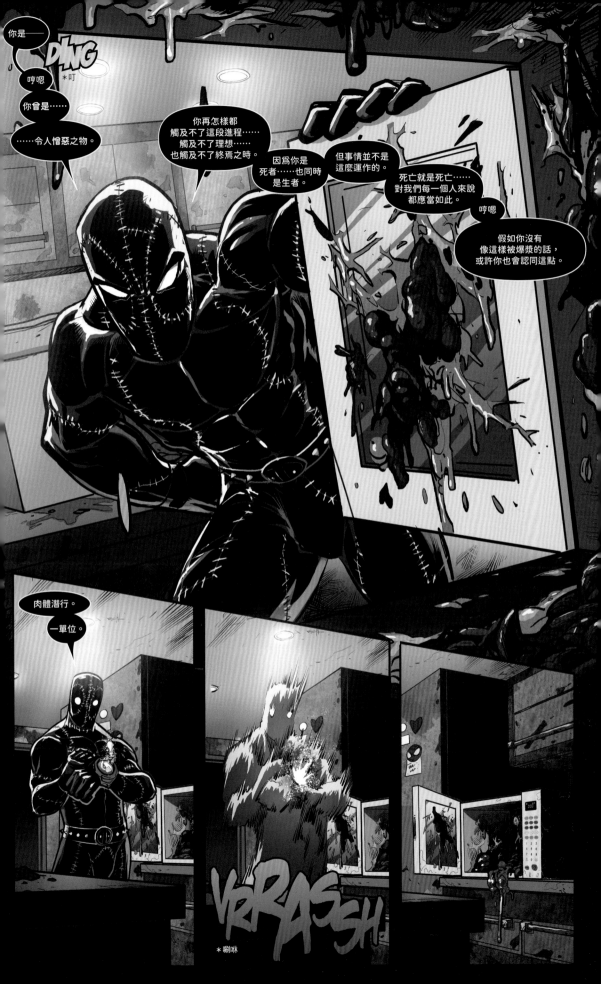

DEADPOOL KILLS DEADPOOL

死侍。韋德・威爾森。賤嘴傭兵。

他或許是世上技巧最高超的傭兵……也絕對是世上最令人煩躁的傭兵。身為一位熱愛插科打諢、引經據典、可以打破第四道牆、愛吃塔可餅又具備冷血殺手十八般武藝大全的逗趣男兒，死侍多年來始終遊走在英雄與反派、狂人與天才、醜陋與惡臭之間的灰色地帶。

漫威宇宙的英雄們總是把韋德當成笑話看待。其中，那些過度神經質的英雄們偶爾會擔心這個笑話恐將在某日染上黑暗的色彩，讓死侍變成一股無法放任的威脅。大部分英雄們則不認為死侍有那樣的能耐。在他們眼裡，死侍不過是個看在理性與尊嚴份上能避免就應避免接觸的存在，僅此而已。

然而，這並不是世間唯一的一個宇宙。多重宇宙的數量是無限的，而構成它們的每一個世界彼此都存在著些許的差異。在這道不斷延伸的光譜中，存在著多采多姿、總數無限的死侍大全。這些死侍無論性別、年齡、種族、年代、體態、星座，對黃金女郎的喜好……等等，全都有所不同，各種可能性綿延不絕。

同樣地，這些可能性也有步入黑暗面的機會。在某個與我們所在世界十分相似的世界裡，死侍看清了真相……不管是他，又或者是世上的其他英雄們，全都不過只是某些他者為了娛樂而虛構的創造物。於是死侍下定決心要將所有人從這樣的命運中拯救出來……而他的做法便是將大家殘忍地殺害。而且，死侍並沒有止步於此。他在世界與世界之間穿梭，殺害了自己遇上的所有英雄，最終更是遁入了構想的領域，試圖從文學名著的書頁上將那些英雄們的靈感來源徹底抹除。

不過呢，以上這些或許都和本書的故事毫無關聯，對吧？所以，前面提到的這些事情就別放在心上囉。

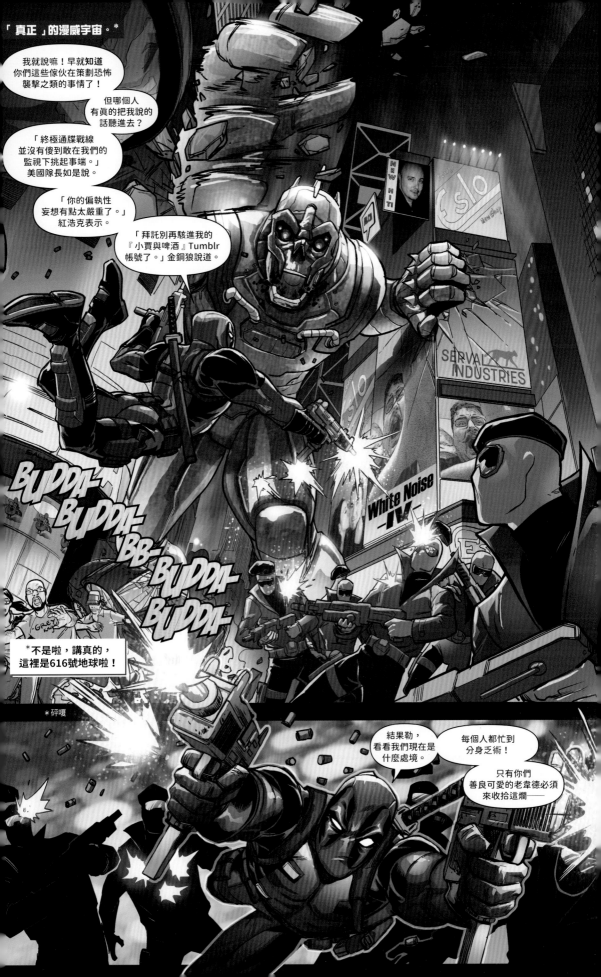

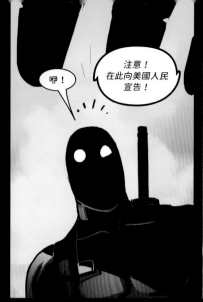

咿!

注意!
在此向美國人民
宣告!

咿咿呀呀啊啊啊!

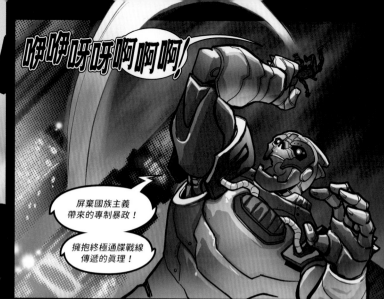

屏棄國族主義
帶來的專制暴政!

擁抱終極通牒戰線
傳遞的真理!

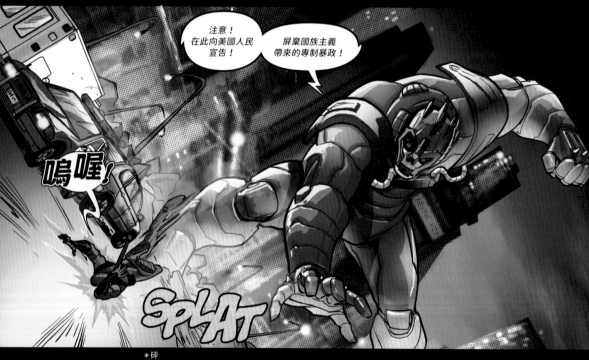

注意!
在此向美國人民
宣告!

屏棄國族主義
帶來的專制暴政!

嗚喔!

SPLAT

*砰

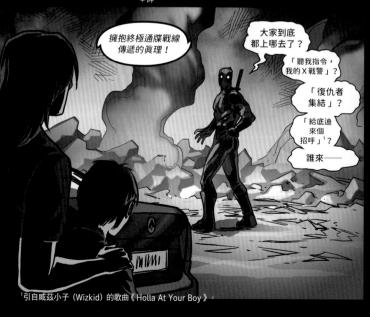

擁抱終極通牒戰線
傳遞的真理!

大家到底
都上哪去了?

「聽我指令,
我的X戰警」?

「復仇者
集結」?

「給底迪
來個
招呼」?[1]

誰來——

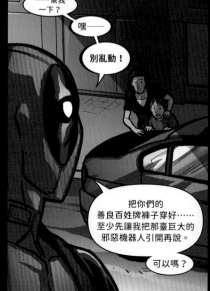

——幫我
一下?

嘿——

別亂動!

把你們的
善良百姓牌褲子穿好……
至少先讓我把那臺巨大的
邪惡機器人引開再說。

可以嗎?

[1]引自威茲小子（Wizkid）的歌曲《Holla At Your Boy》。

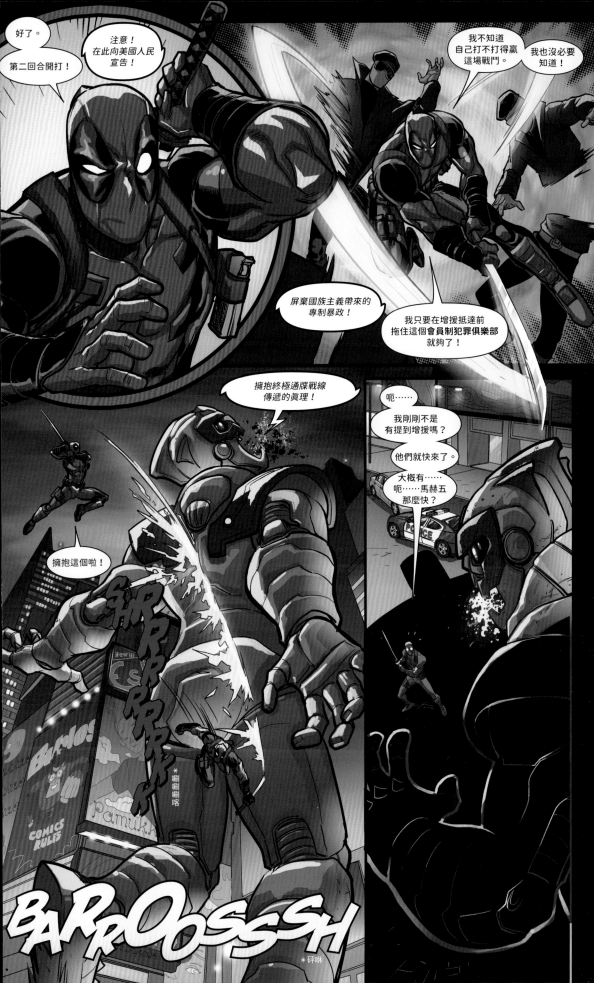

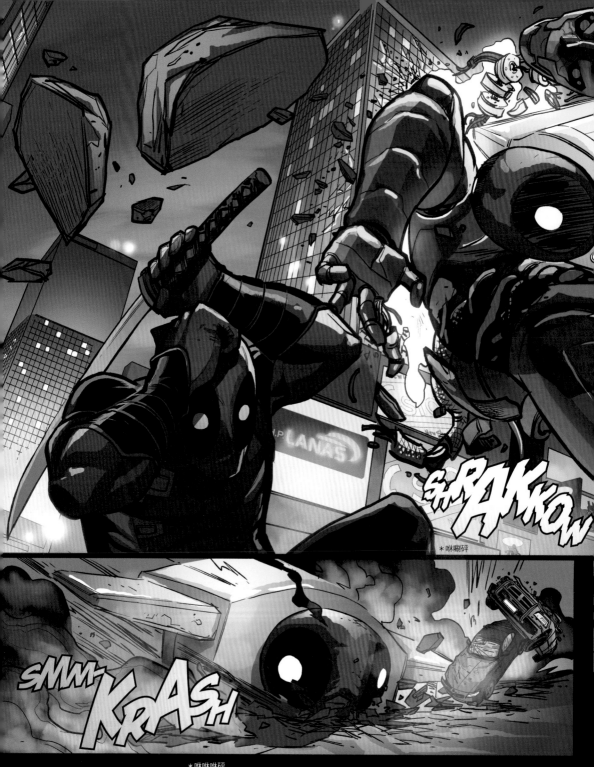

＊咻唰砰

＊咻咻咻砰

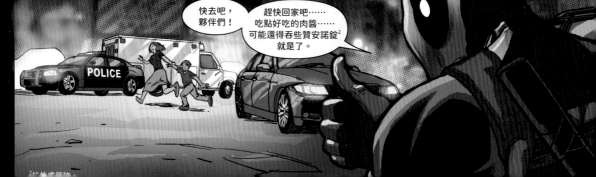

快去吧，
夥伴們！

趕快回家吧……
吃點好吃的肉醬……
可能還得吞些贊安諾錠[2]
就是了。

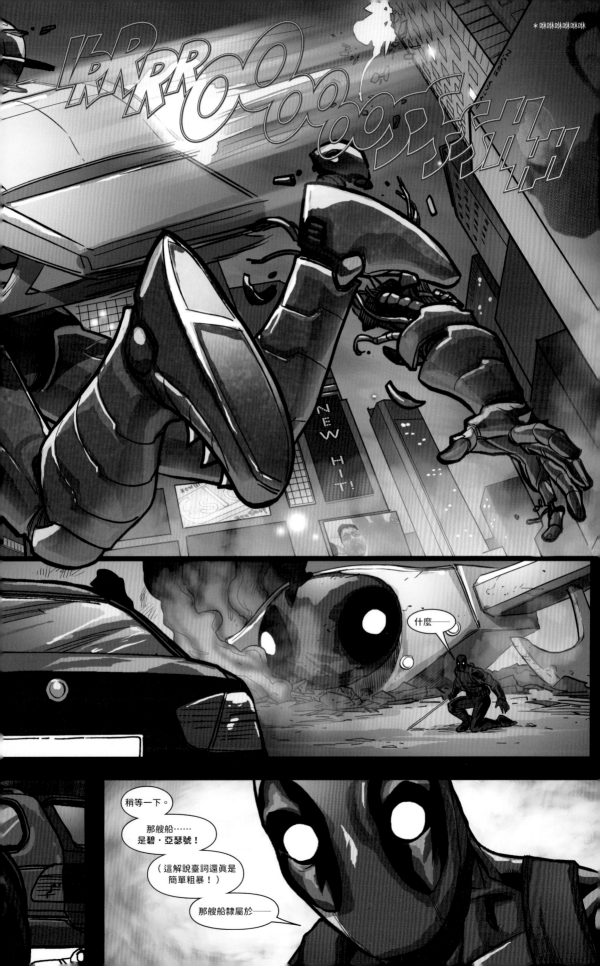

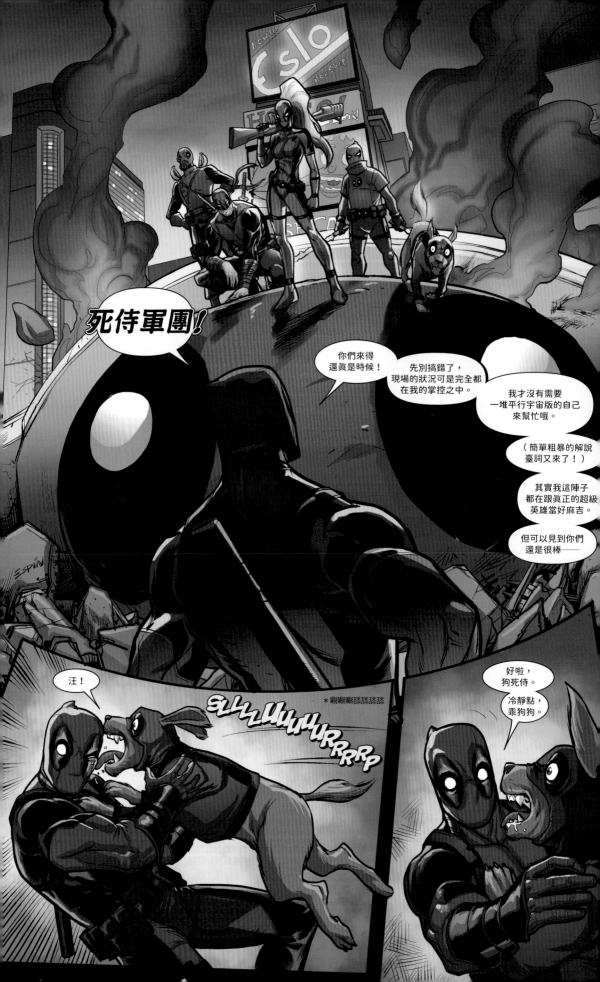

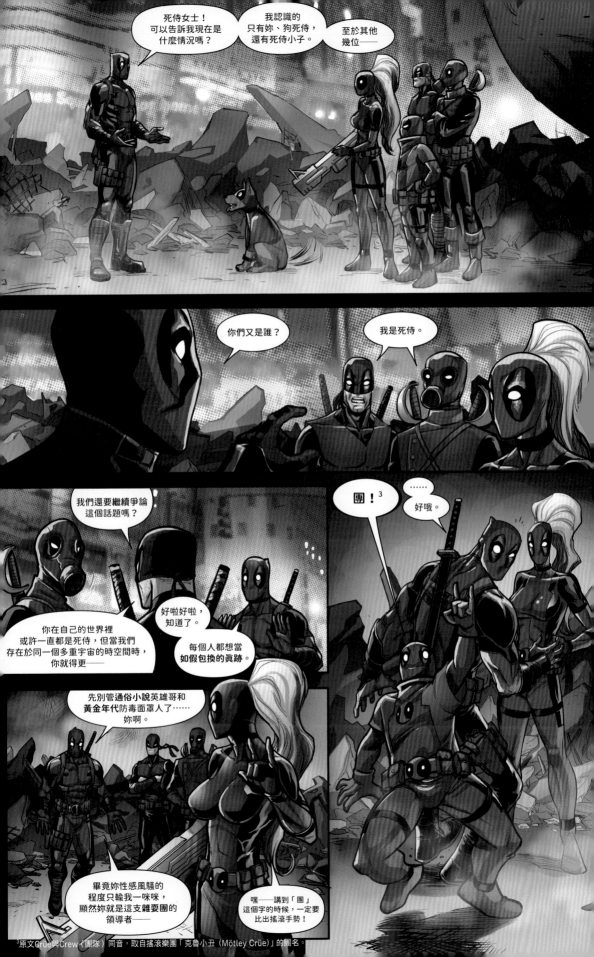

³原文Crüe與Crew（團隊）同音，取自搖滾樂團「克魯小丑（Mötley Crüe）」的團名。

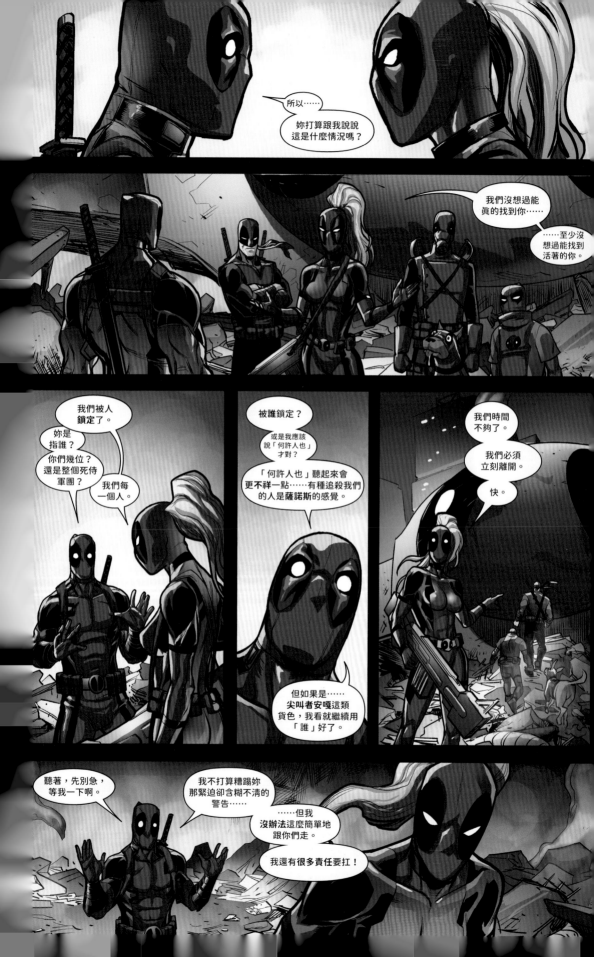

＊滋咻唎唎唎唎

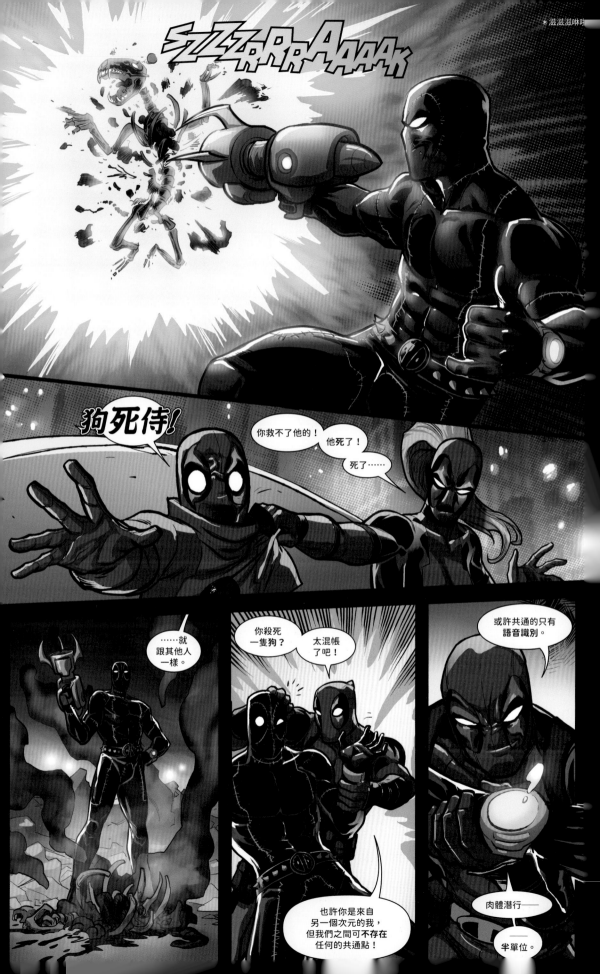

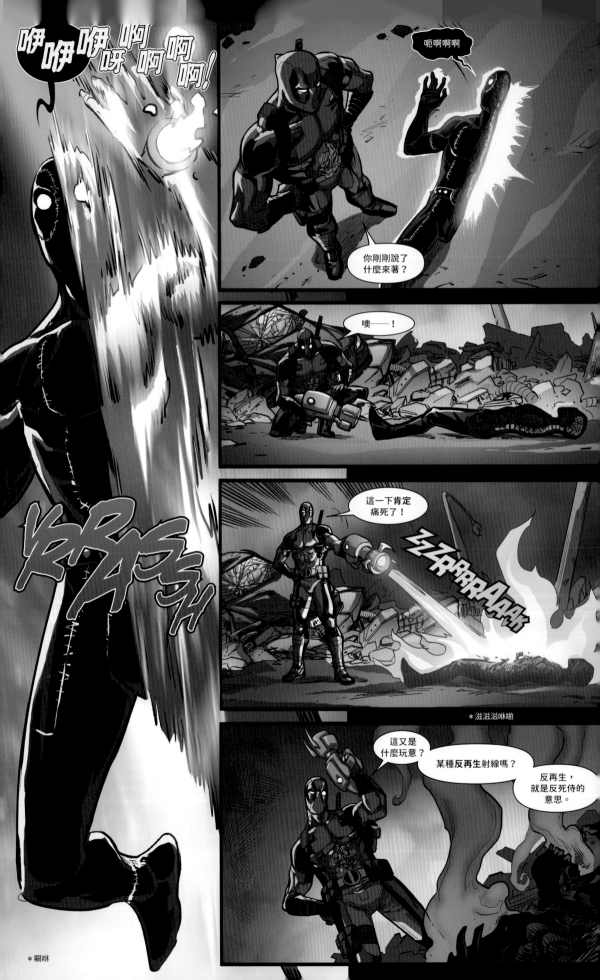

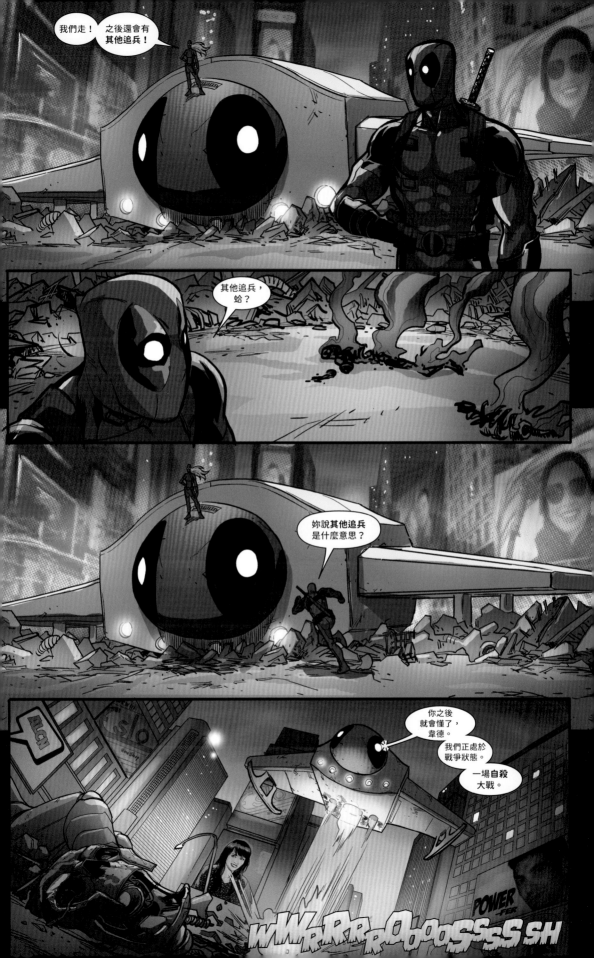

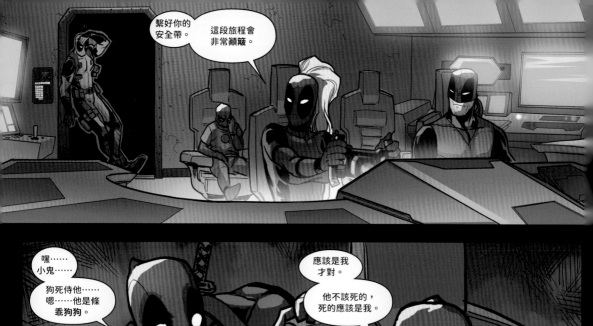

繫好你的安全帶。

這段旅程會非常顛簸。

嘿……小鬼……

狗死侍他……嗯……他是條乖狗狗。

應該是我才對。

他不該死的，死的應該是我。

死的也不該是你。

呃……我真的很不會安慰人。

你應該會好起來吧？

如果我們不做點什麼……而且是盡快做什麼，我們每個人都不可能好起來的！

這段最後的旅程……我們已經造訪了好幾個不同的現實，而我們遇到的每一位死侍都已經慘遭謀殺……唯獨你是個例外。

而你看這付出了什麼代價。

好吧。

有哪個人——拜託了——看在納摩的比基尼小褲褲份上，可以跟我好好說明一下現在到底是什麼情況?!

我來告訴你吧，韋德‧威爾森。

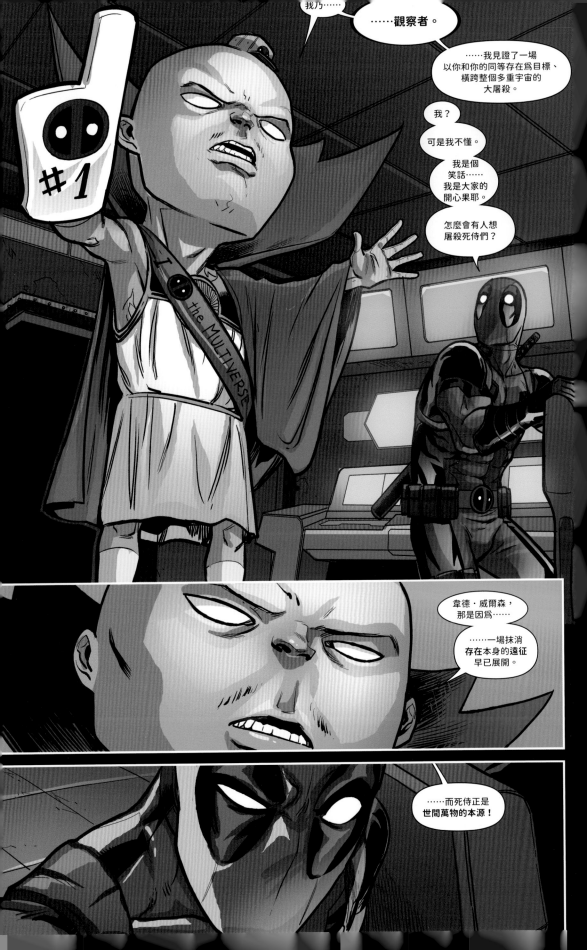

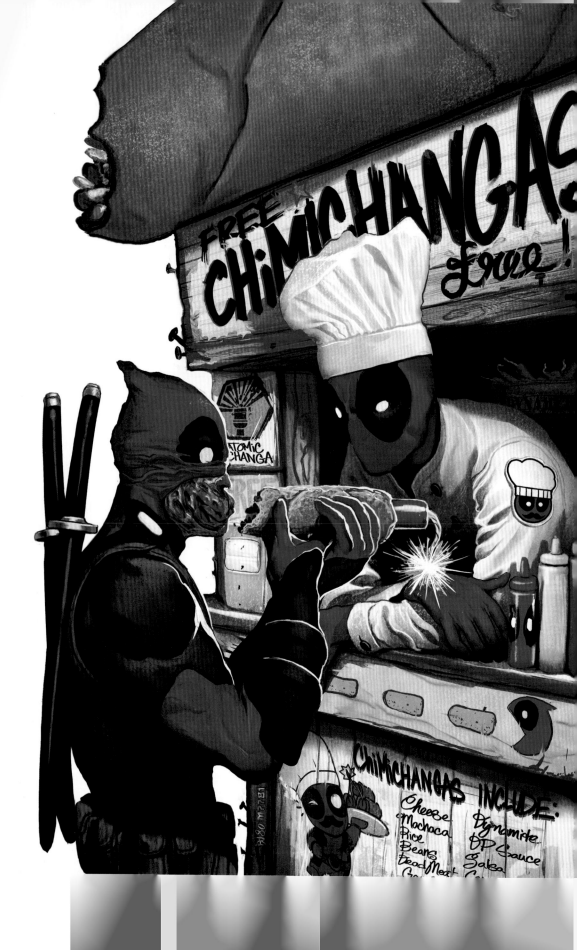

「你們都知道，
我不過只是個凡人。」

「如果換個看法，
這對**其他**那些超級英雄
來說都是一種弱點。」

「身為一個和你們沒有多少差別的
酒囊飯袋……有些時候……
日復一日的瑣事會令我自顧不暇。
我也會忘掉那些真正重要的事物。」

「『或許我沒有好好愛你』[4]，
就像這類的。」

但我還是想
感謝你們。

而且這跟感謝別人聖誕節
送你歐仕派保養套組的那種感謝
可不一樣。

是誠摯的
那種感謝。

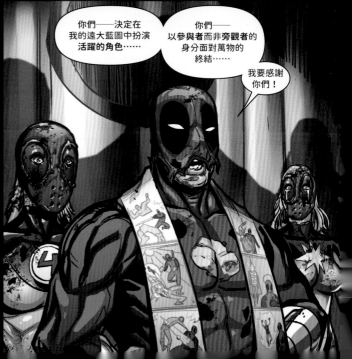

你們──決定在
我的遠大藍圖中扮演
活躍的角色……

你們──
以參與者而非**旁觀者**的
身分面對萬物的
終結……

我要感謝
你們！

[4]引自歌曲《常在我心》（Always on My Mind）。

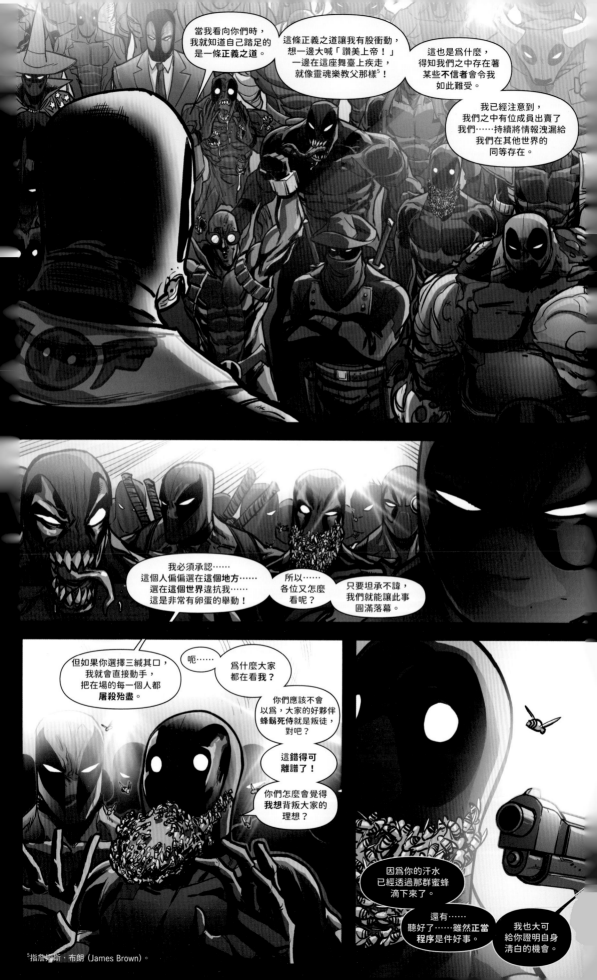

⁵指詹姆斯·布朗（James Brown）。

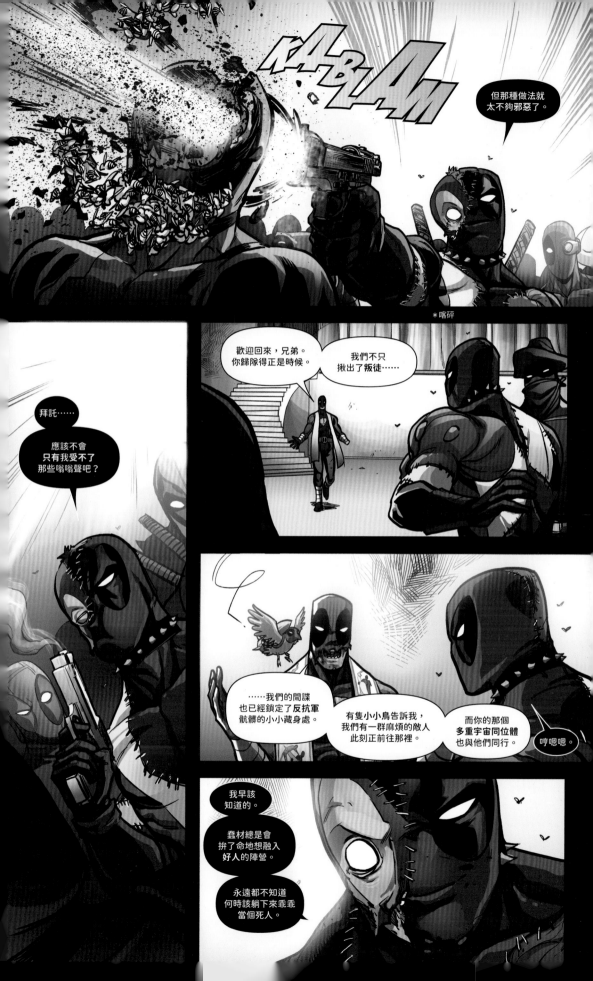

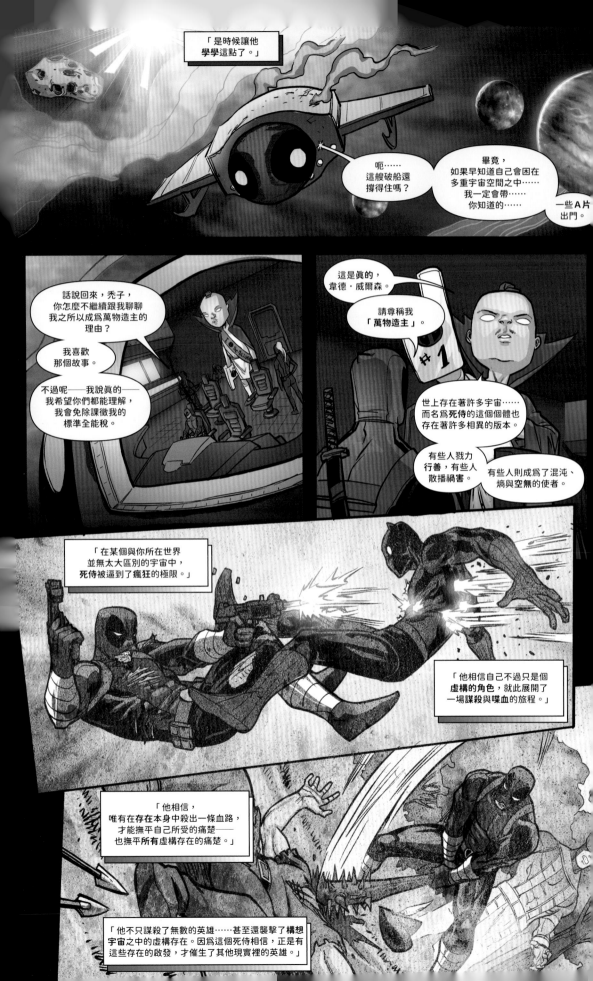

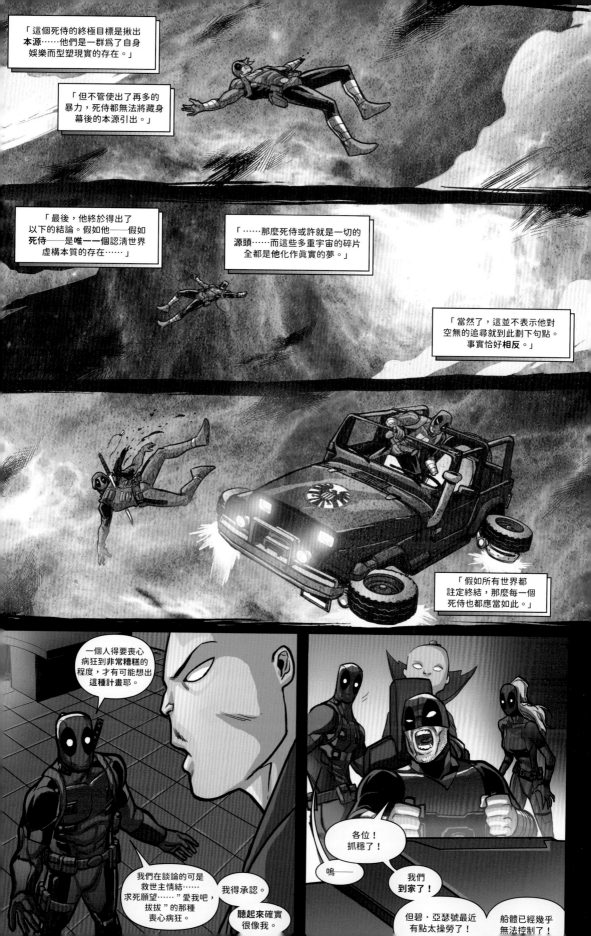

「這個死侍的終極目標是揪出**本源**……他們是一群爲了自身娛樂而型塑現實的存在。」

「但不管使出了再多的暴力，死侍都無法將藏身幕後的本源引出。」

「最後，他終於得出了以下的結論。假如他——假如**死侍**——是**唯一一個**認清世界虛構本質的存在……」

「……那麼死侍或許就是一切的源頭……而這些多重宇宙的碎片全都是他化作眞實的夢。」

「當然了，這並不表示他對空無的追尋就到此劃下句點。事實恰好相反。」

「假如所有世界都註定終結，那麼每一個死侍也都應當如此。」

一個人得要喪心病狂到非常糟糕的程度，才有可能想出這種計畫耶。

我們在談論的可是救世主情結……求死願望……"愛我吧，拔拔"的那種喪心病狂。

我得承認。聽起來確實很像我。

各位！抓穩了！

嗚——

我們到家了！

但碧·亞瑟號最近有點太操勞了！

船體已經幾乎無法控制了！

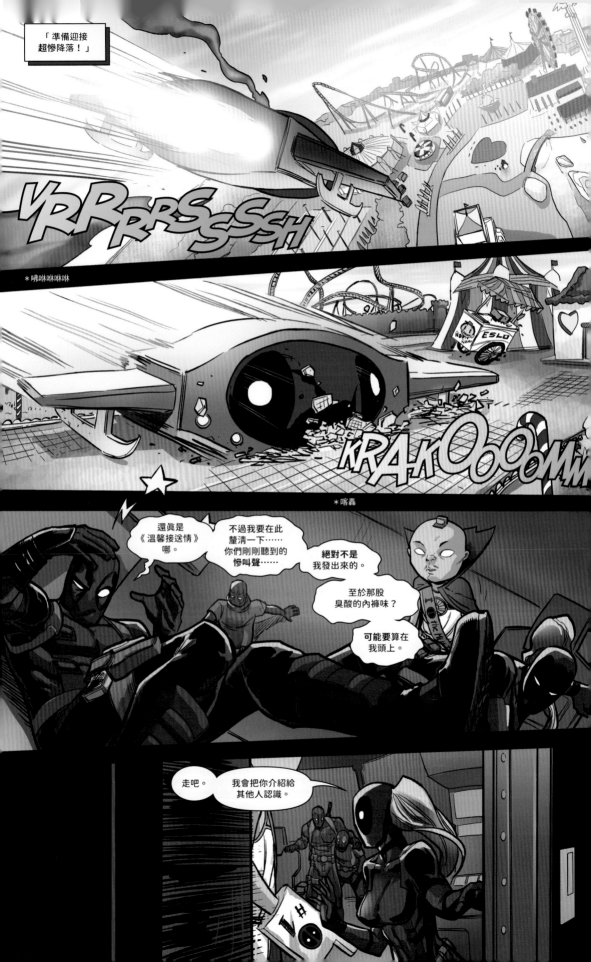

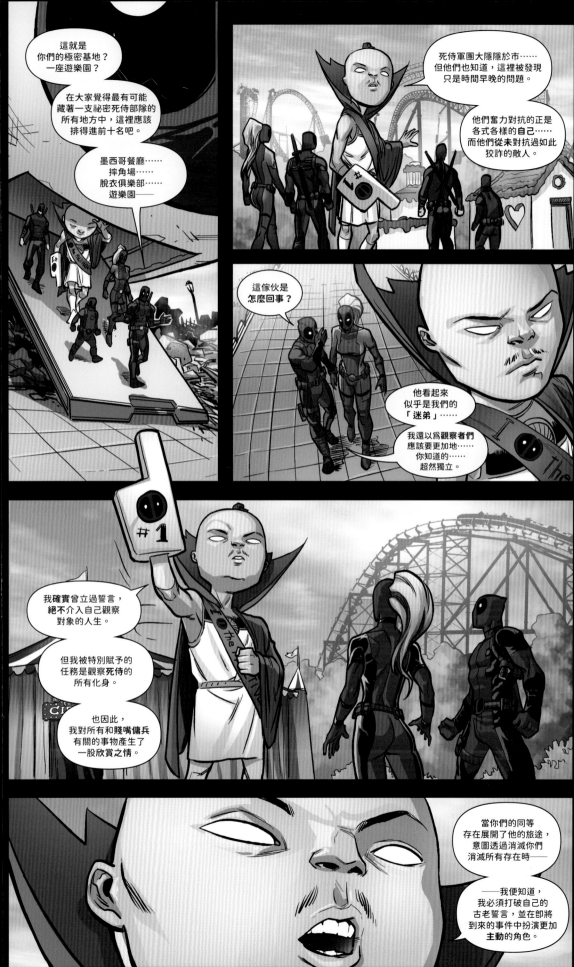

換句話說……他花了太多時間觀察我們，結果腦袋也跟著變得有點**多愁善感**了。

有何不可呢？

我也都把這當成自己穿成這樣的藉口。

光是**身為我**就已經是一件很有壓力的事了。

我實在無法想像，每天二十四小時不間斷收看「死侍頻道」會是什麼感覺。

那應該會比人生還要令人抓狂吧。

＊奇趣馬戲團

CIRCUS

不過，我有點困擾的是……

我能理解殺光其他死侍這件事情的吸引力。

每當我照鏡子時，心裡也都會有那樣的感覺。

但我們不是都**很難死嗎**？就像布魯斯·威利那麼硬派一樣。

＊火焰炸墨西哥捲

你知道的，並不是所有的死侍同位體都擁有治癒因子。

更何況……就算他們擁有治癒因子，我們的敵人還是找出了足以應付此一優勢的**武器**和戰術。

是啊……

……光是我們見過的就有宇宙酸液……食肉奈米科技……腐蝕光束……變種再生超載手榴彈……

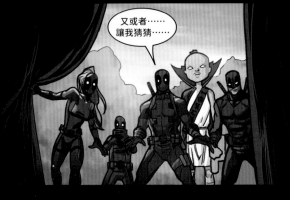

又或者……讓我猜猜……

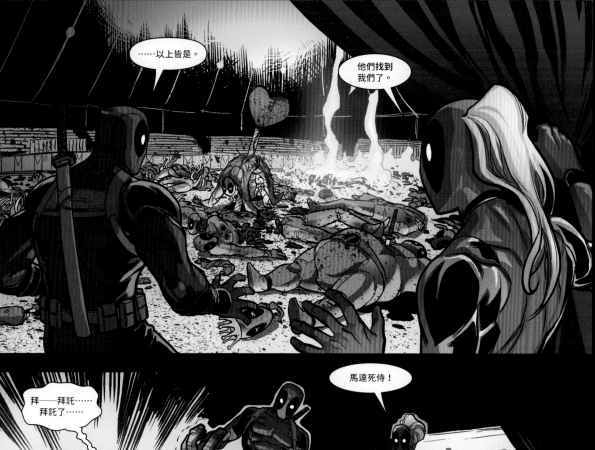

……以上皆是。

他們找到我們了。

拜——拜託……拜託了……

馬達死侍！

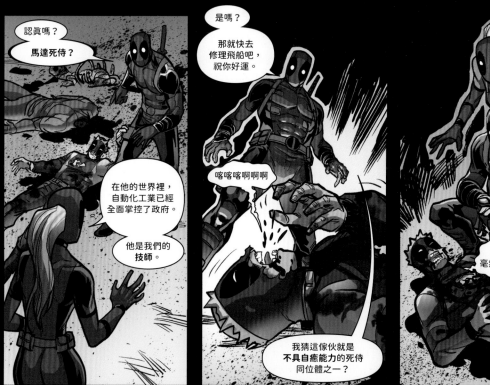

認真嗎？
馬達死侍？

在他的世界裡，自動化工業已經全面掌控了政府。

他是我們的技師。

是嗎？
那就快去修理飛船吧，祝你好運。

喀喀喀啊啊啊啊

我猜這傢伙就是不具自癒能力的死侍同位體之一？

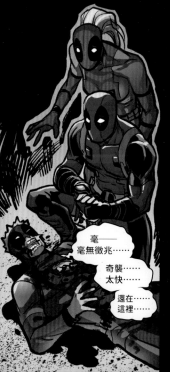

毫——毫無徵兆……

奇襲……太快……

還在……這裡……

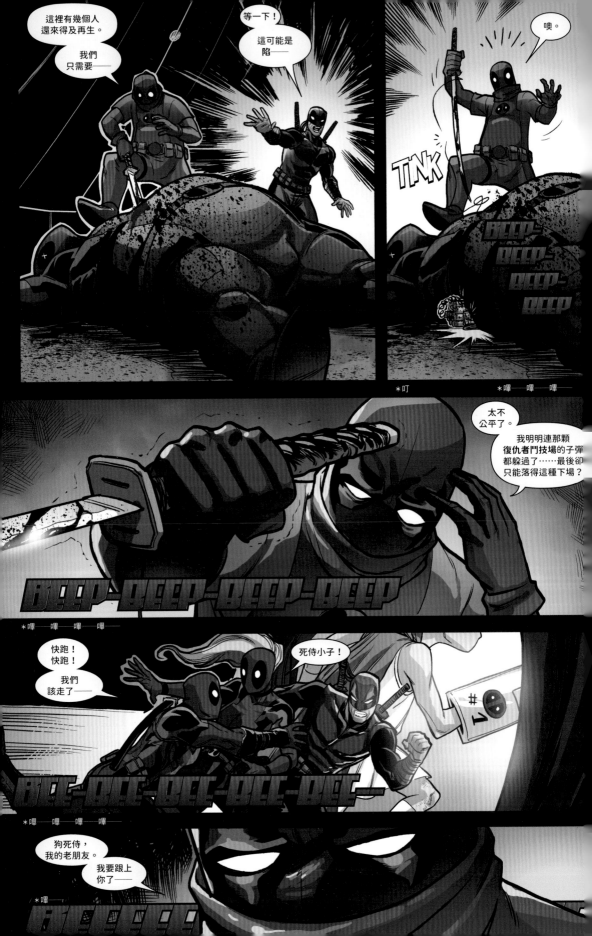

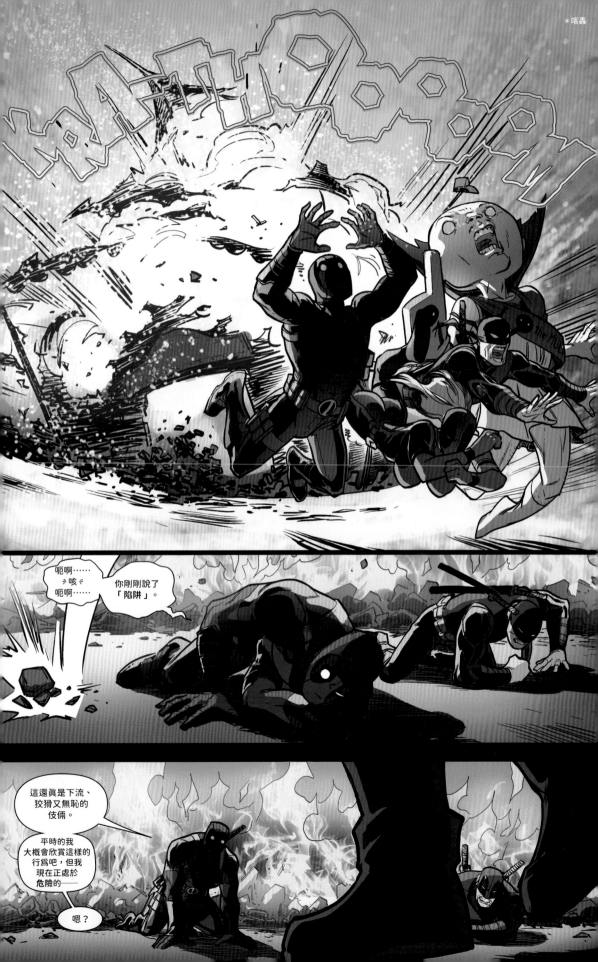

＊喀轟

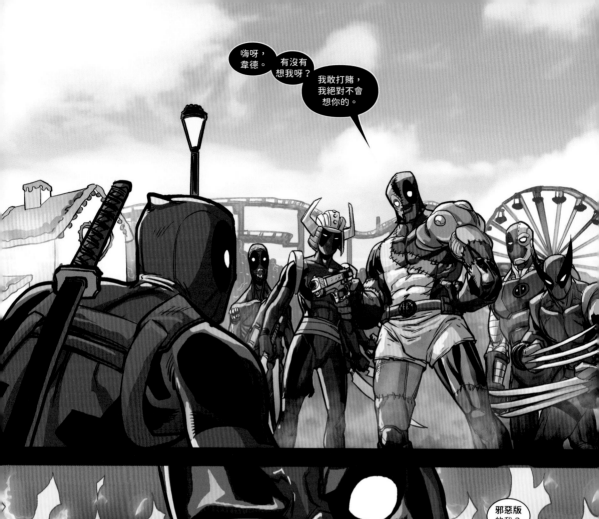

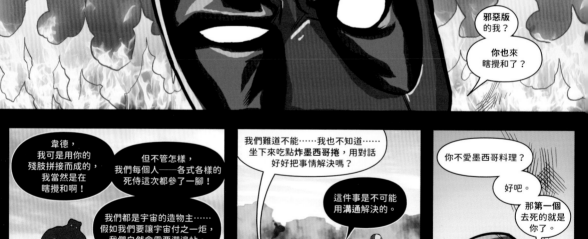

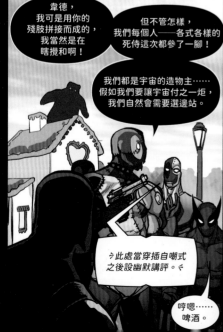

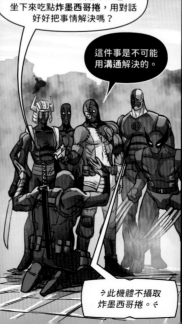

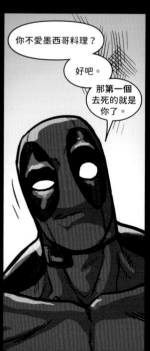

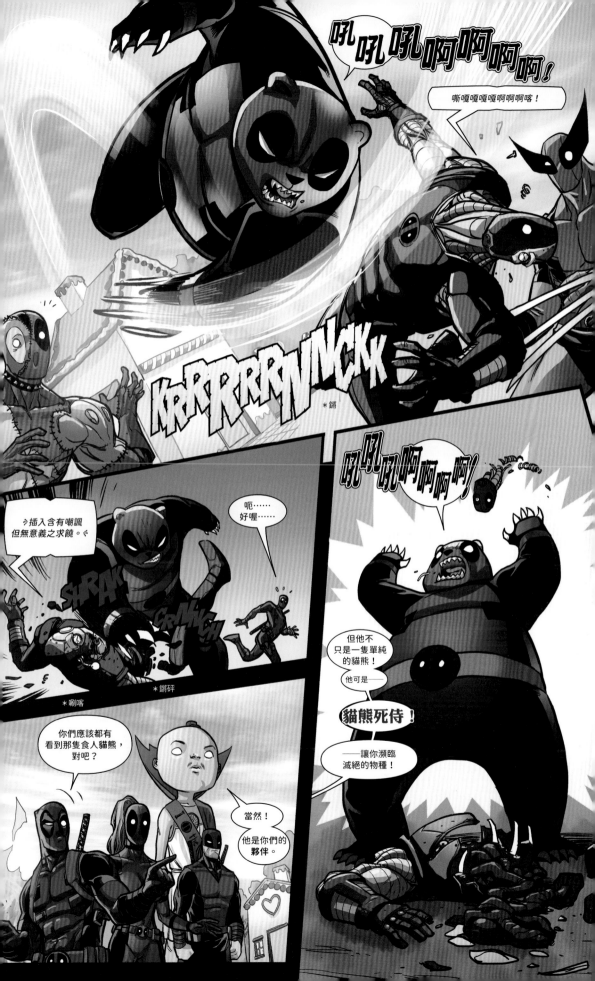

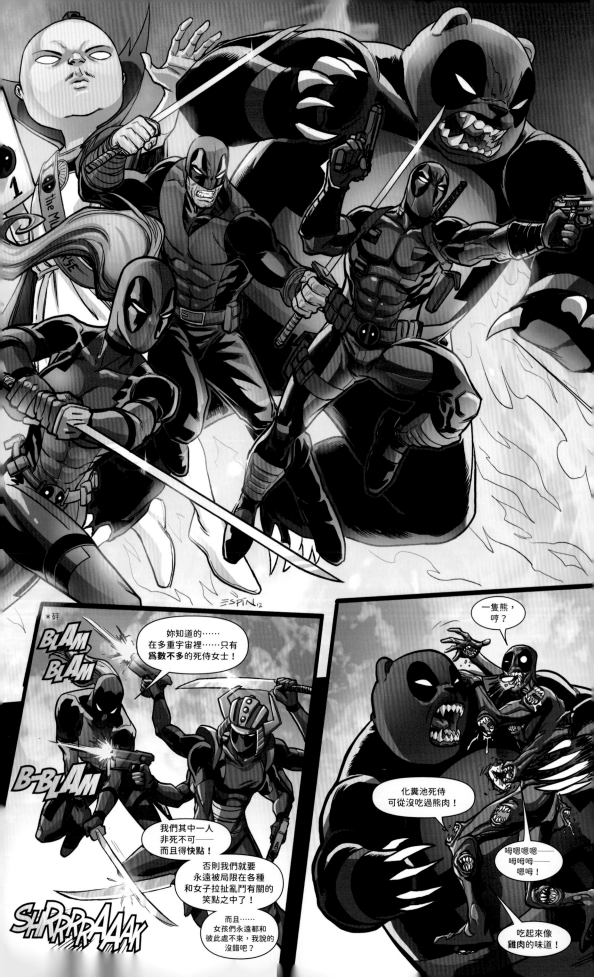

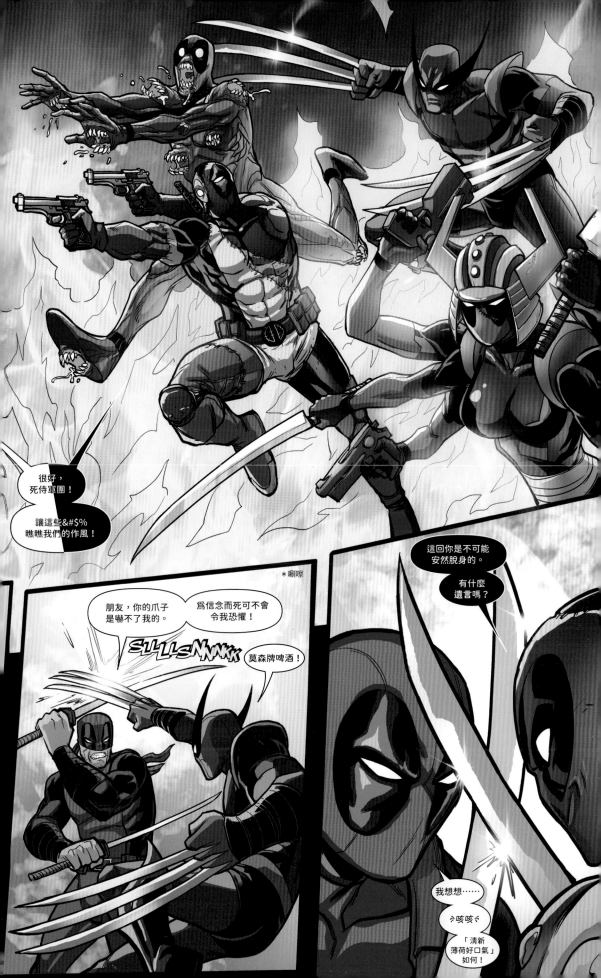

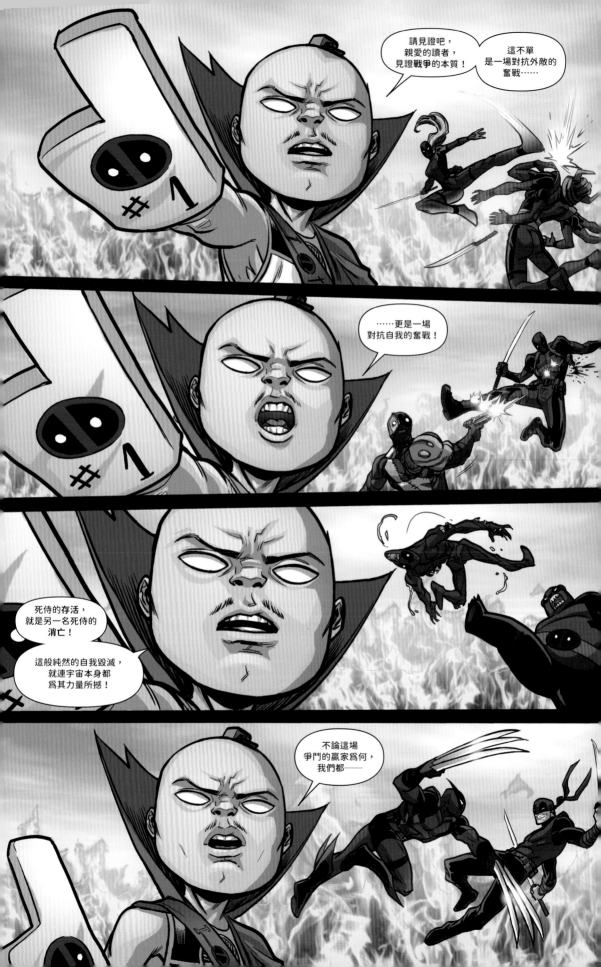

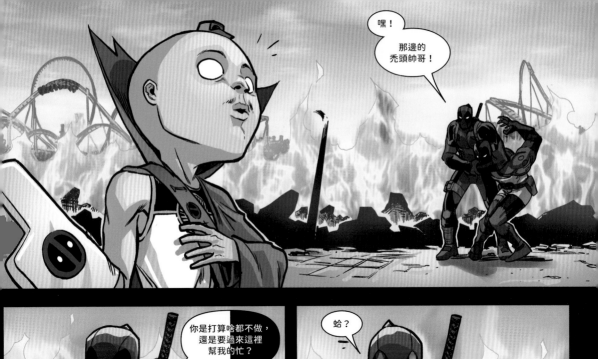

嘿！
那邊的
禿頭帥哥！

你是打算啥都不做，
還是要過來這裡
幫我的忙？

蛤？

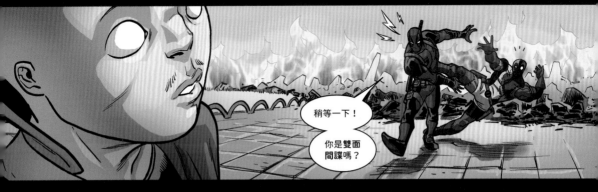

稍等一下！

你是雙面
間諜嗎？

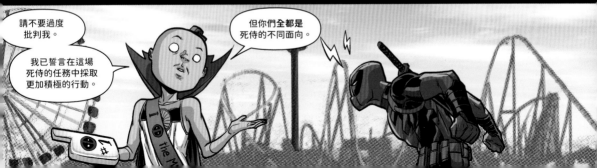

請不要過度
批判我。

我已誓言在這場
死侍的任務中採取
更加積極的行動。

但你們全都是
死侍的不同面向。

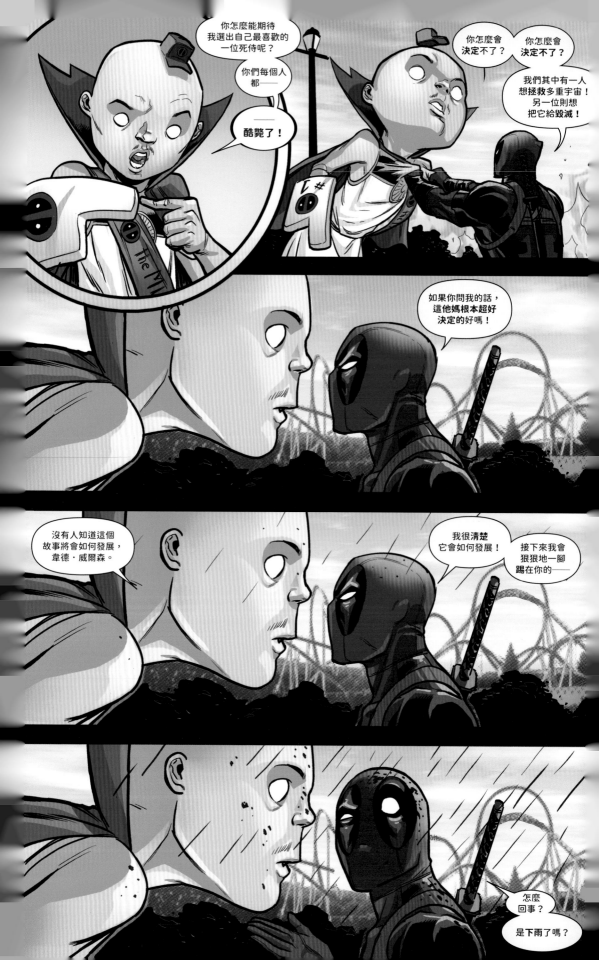

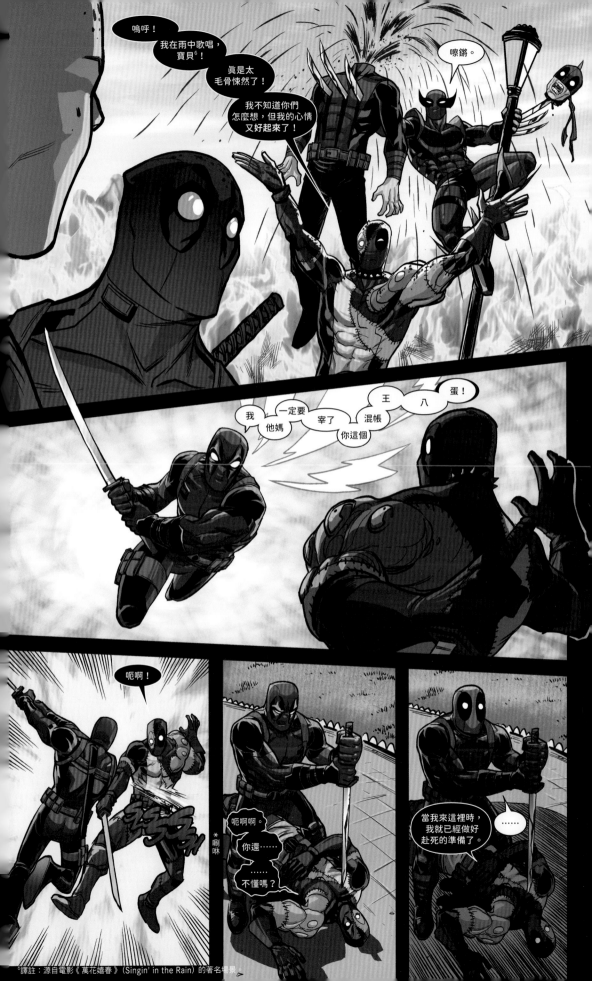

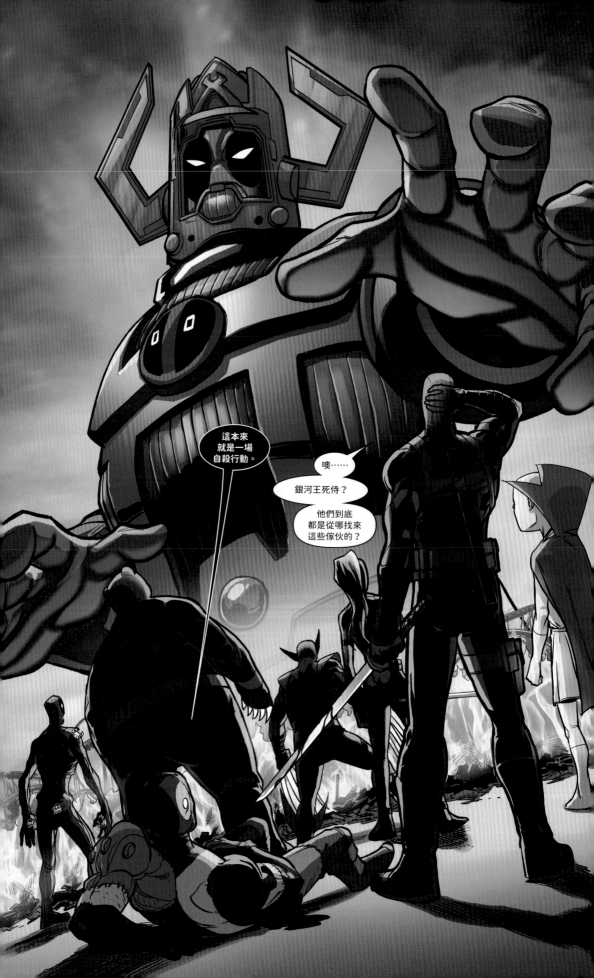

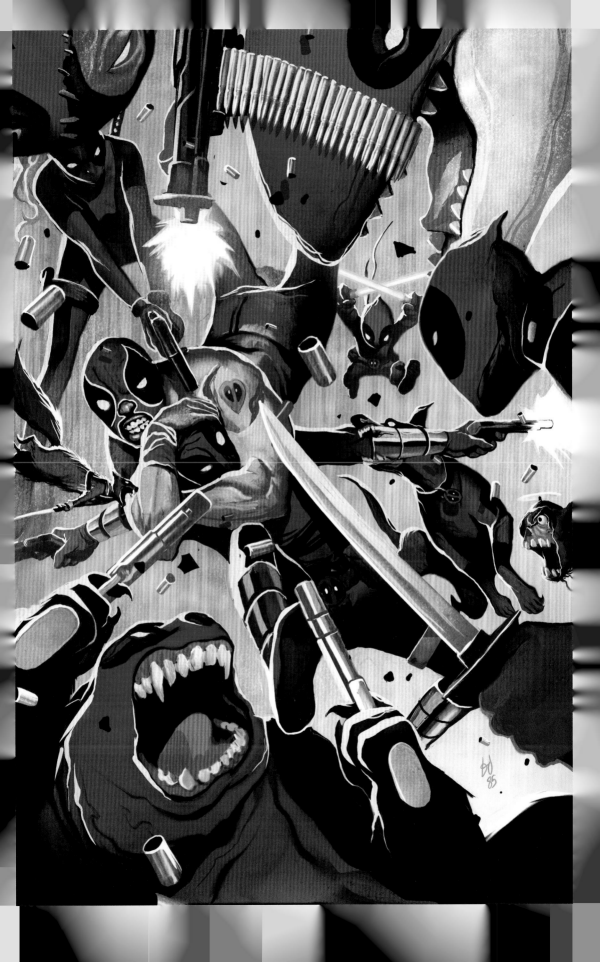

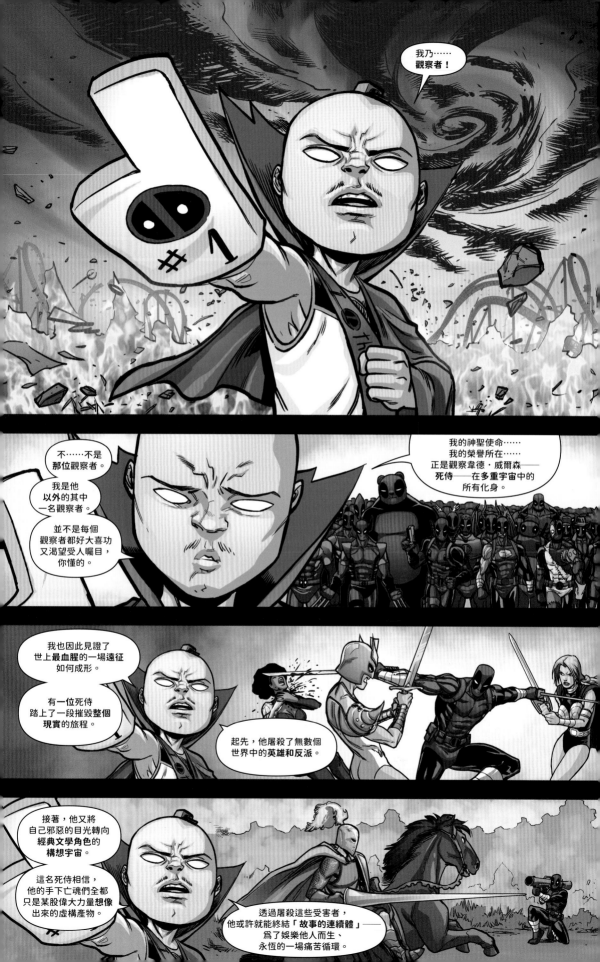

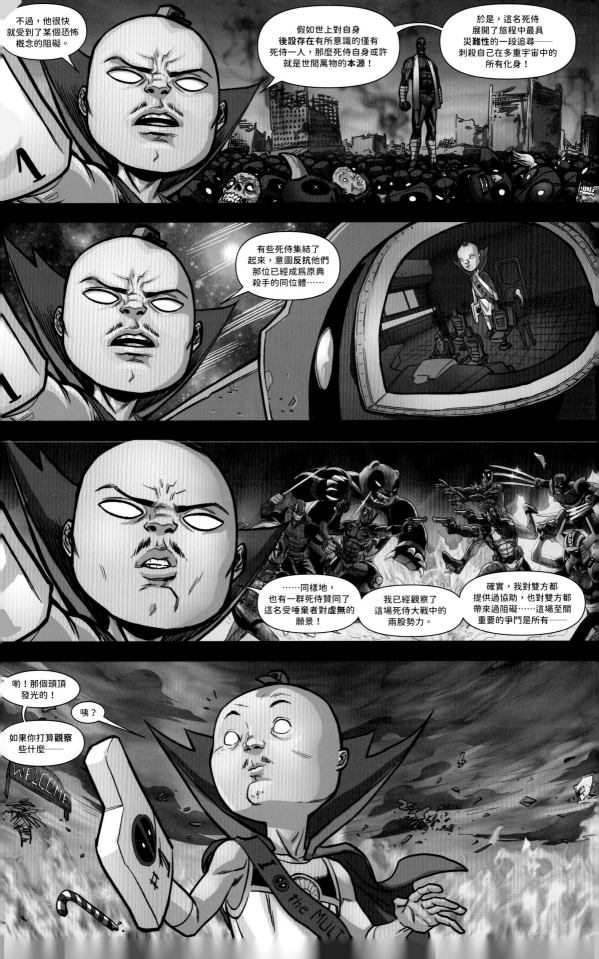

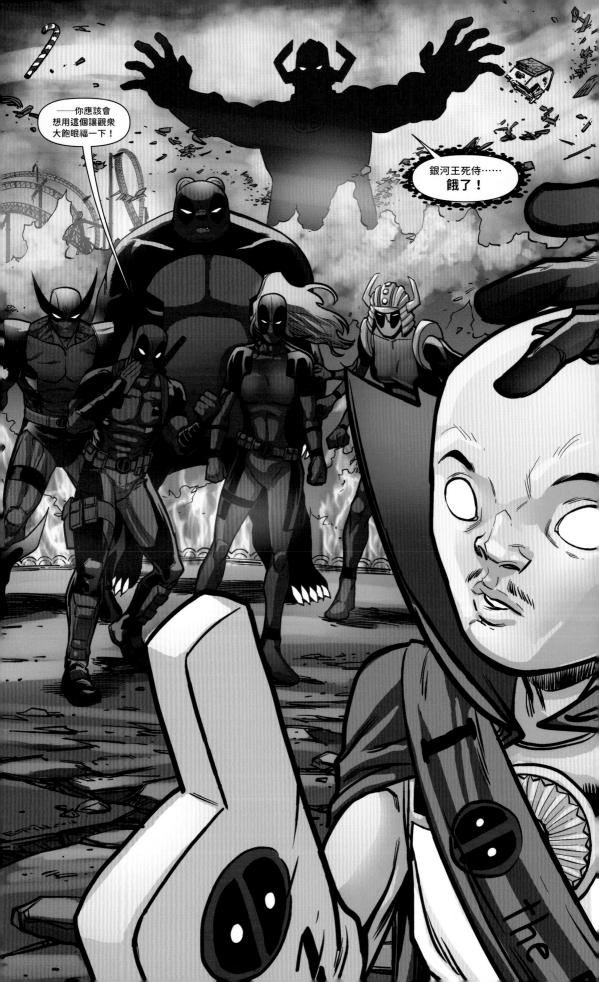

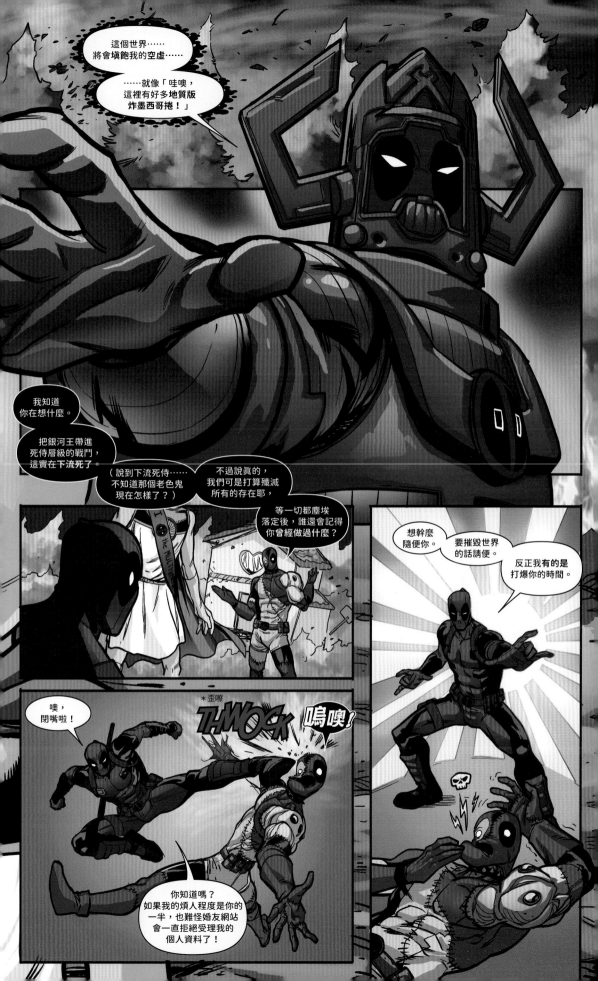

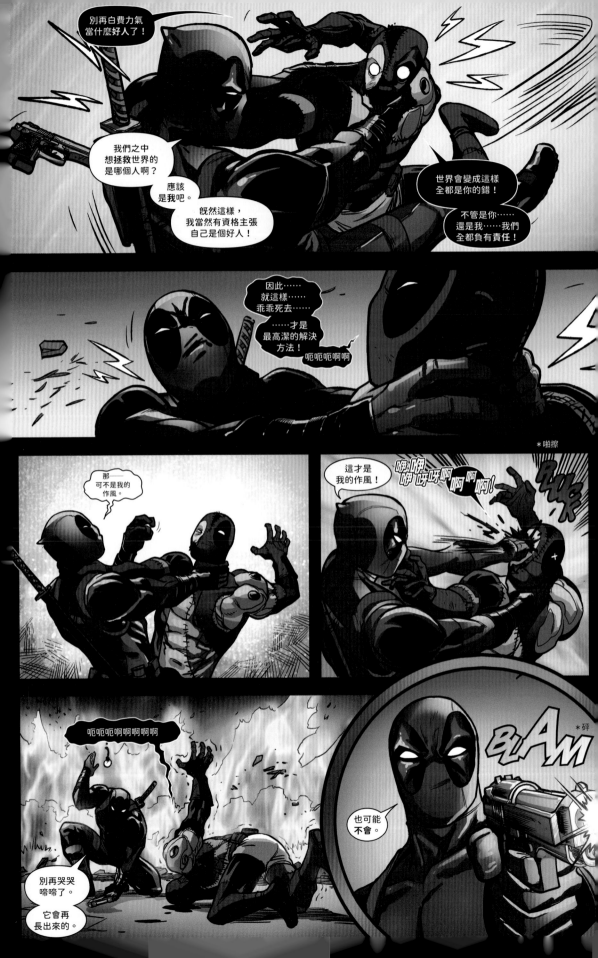

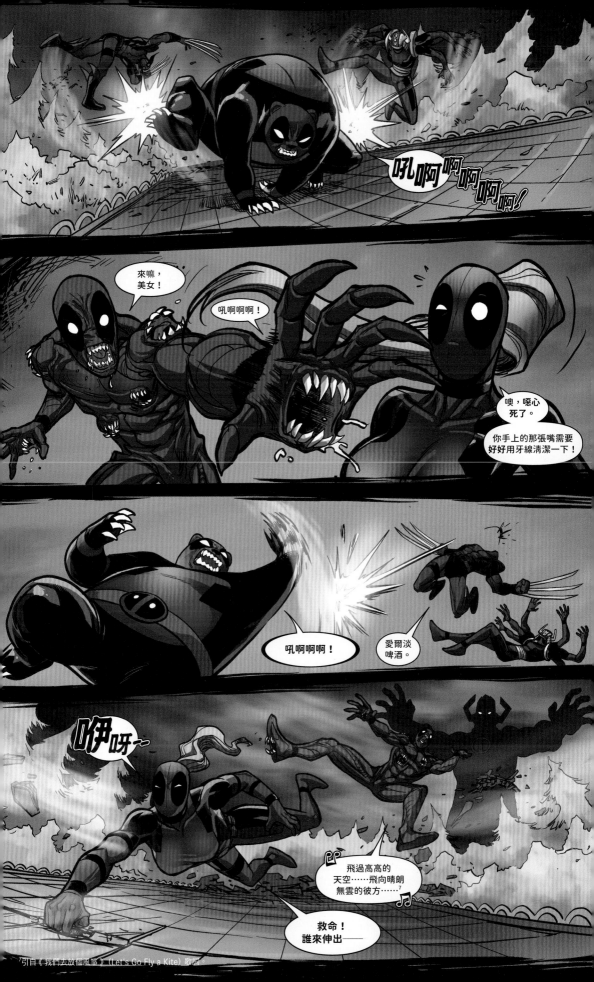

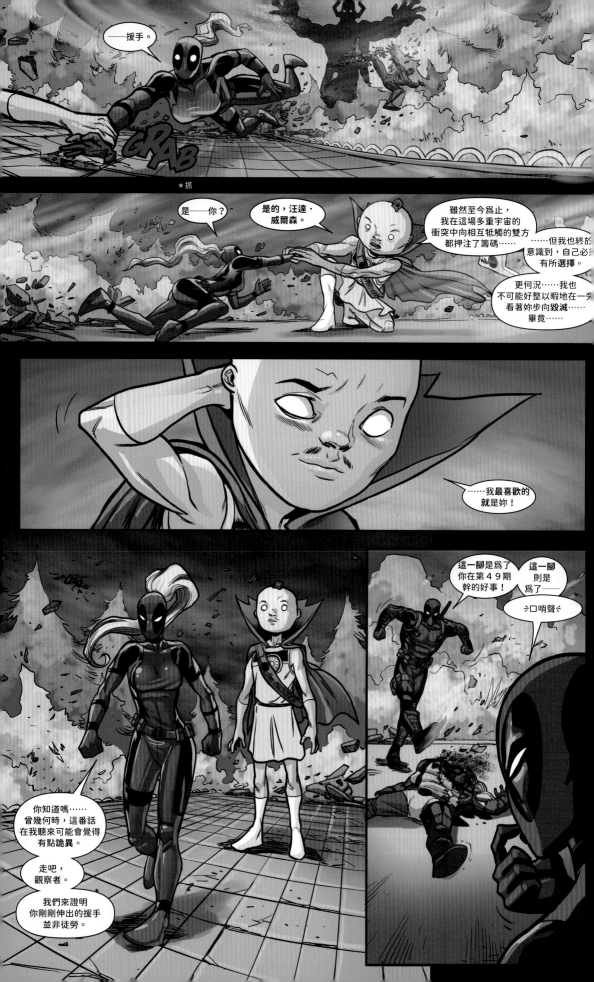

8 謎題原文為「What is black and white and red all over?」，此處red音同read的過去分詞，故又可解釋為「什麼東西既黑又白還被大家讀遍？」答案為報紙。

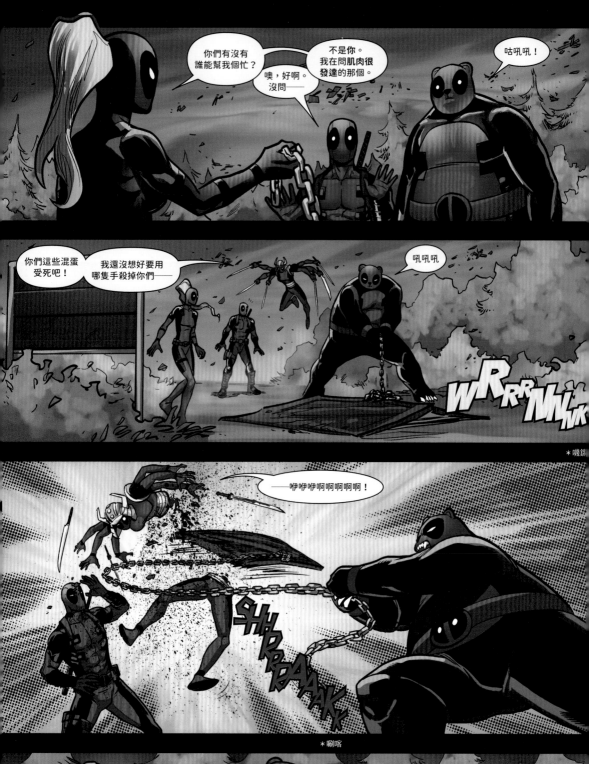

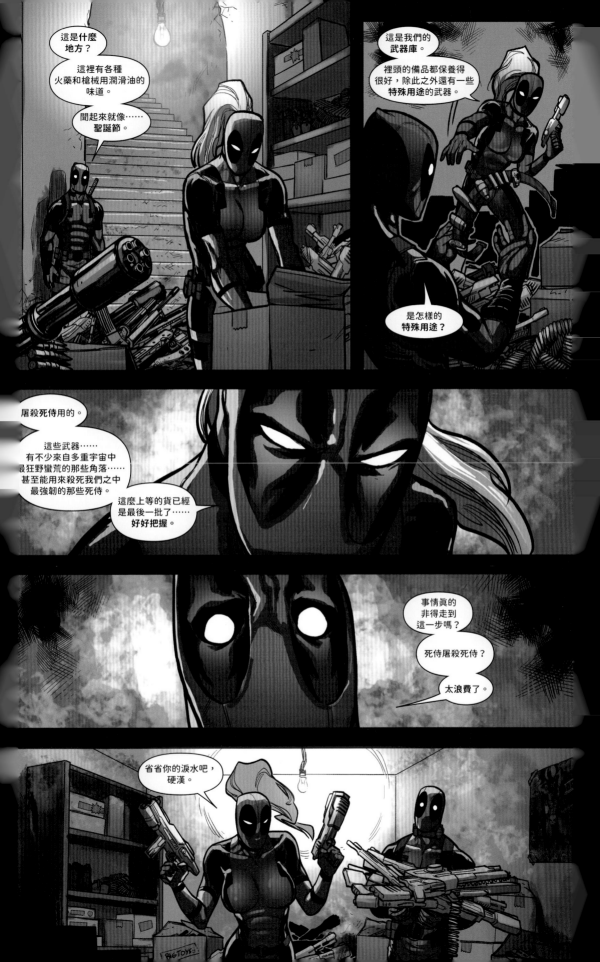

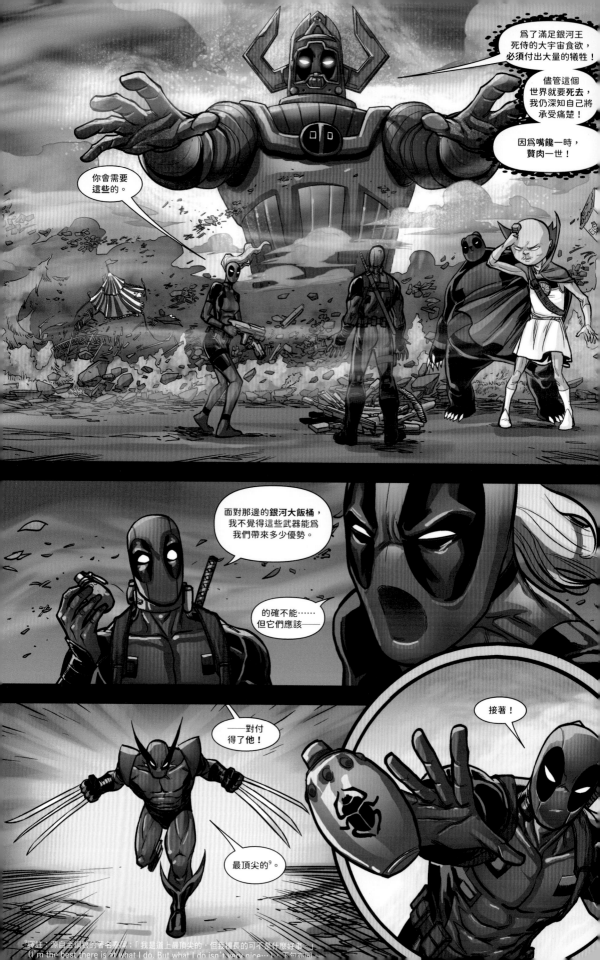

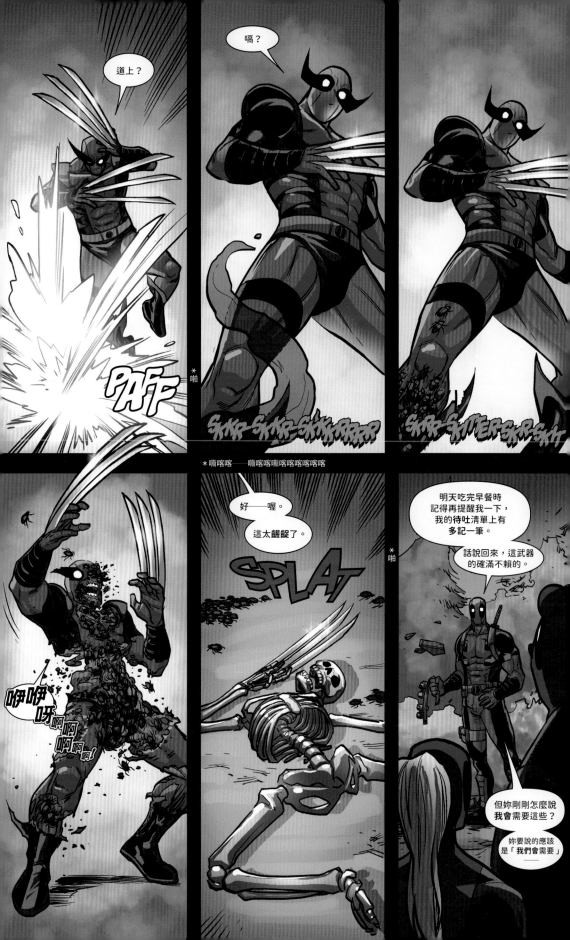

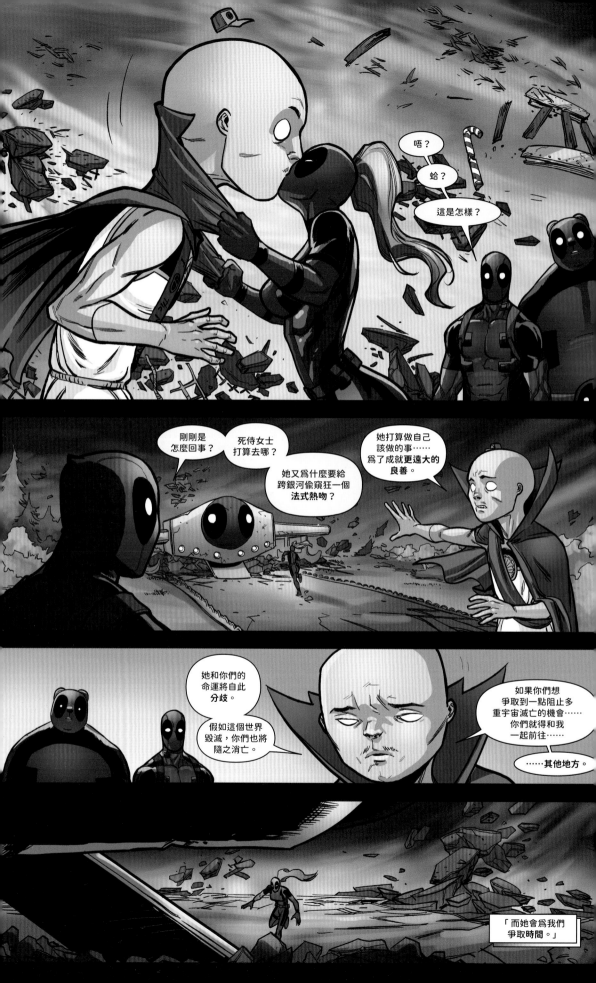

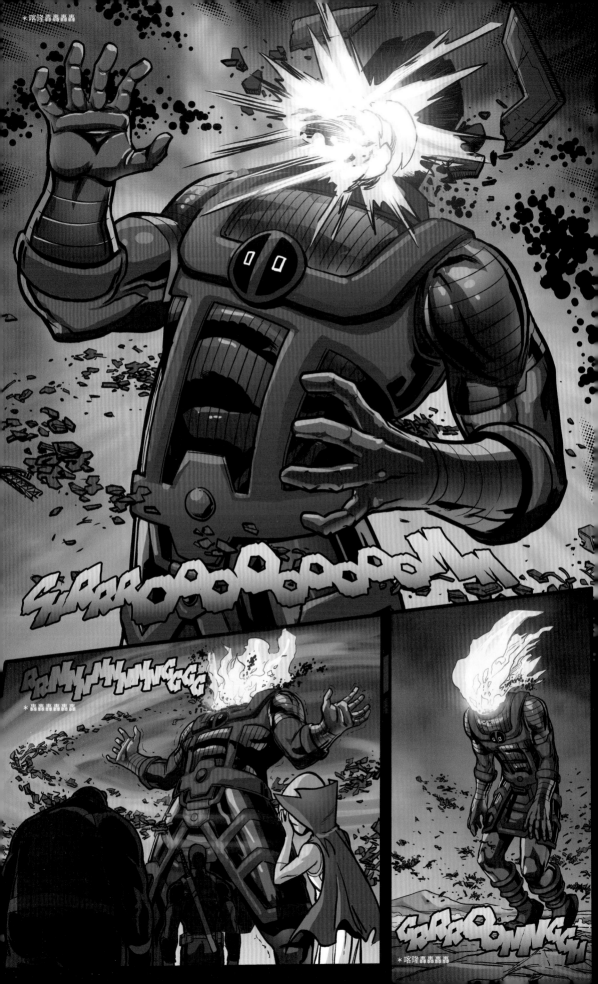

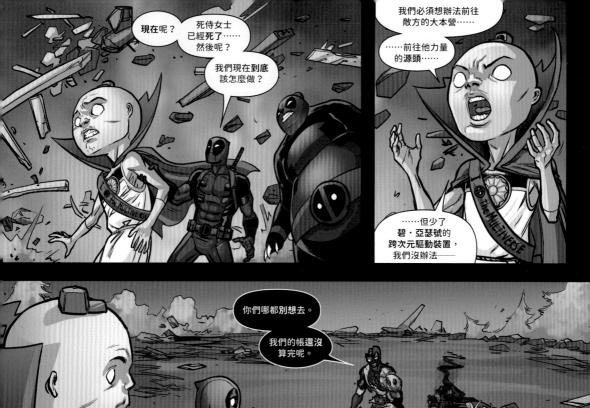

現在呢？
死侍女士
已經死了……
然後呢？

我們現在到底
該怎麼做？

我們必須想辦法前往
敵方的大本營……

……前往他力量
的源頭……

……但少了
碧·亞瑟號的
跨次元驅動裝置，
我們沒辦法——

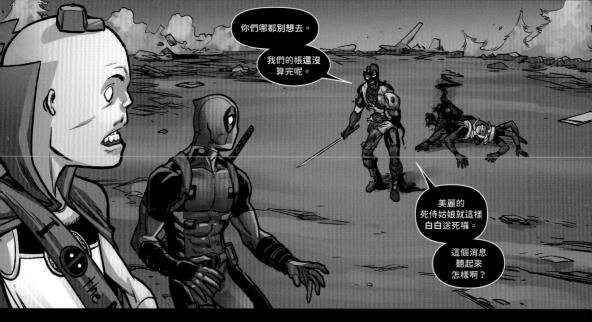

你們哪都別想去。

我們的帳還沒
算完呢。

美麗的
死侍姑娘就這樣
白白送死囉。

這個消息
聽起來
怎樣啊？

在我
聽來……

……就像
抬頭看的聲音。

蛤？
我不懂……

噢。

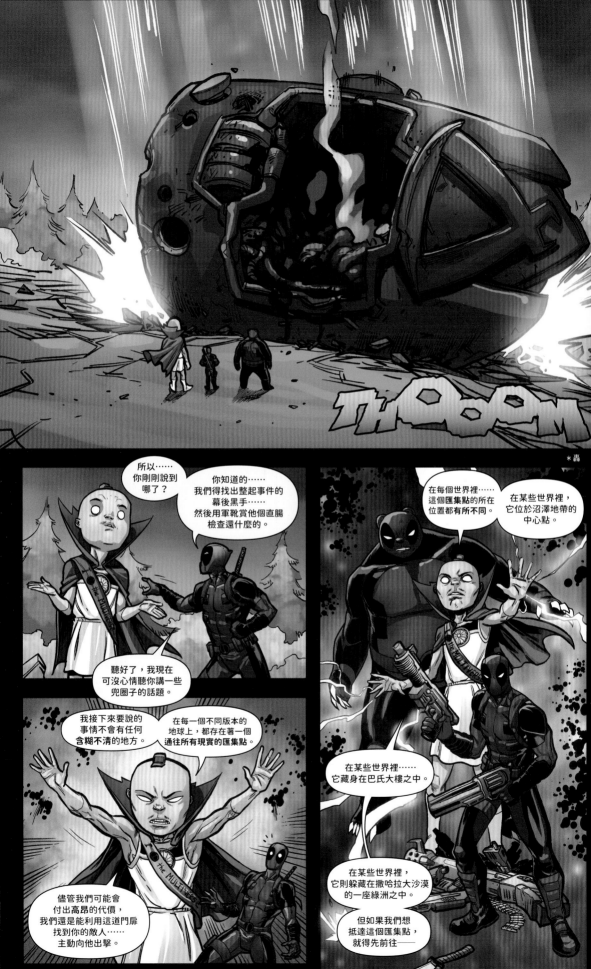

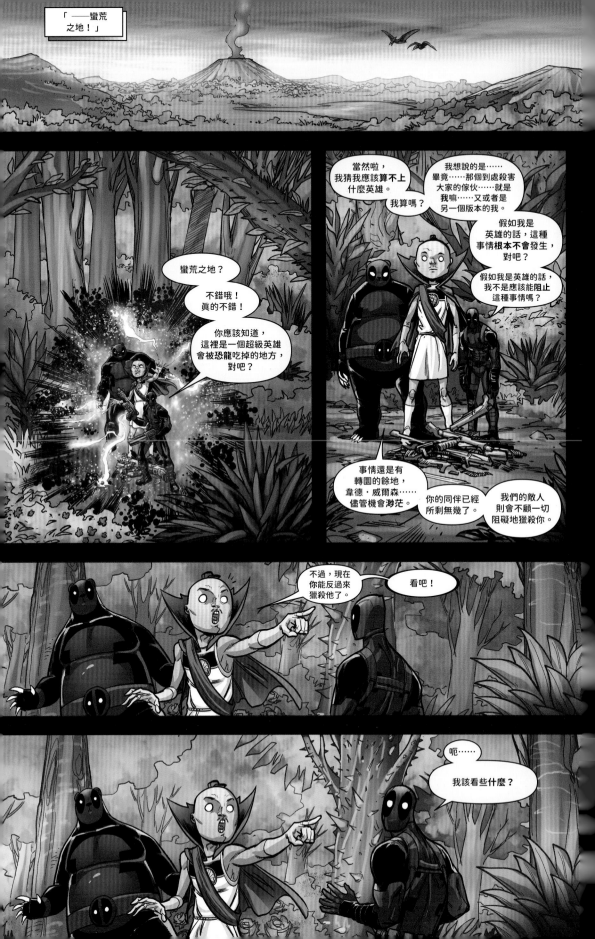

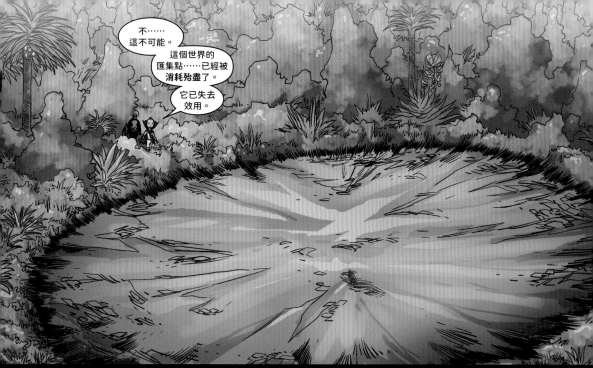

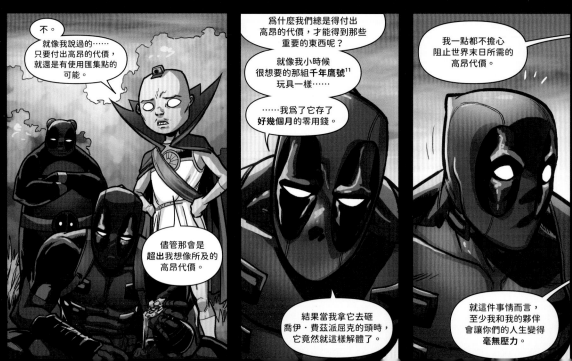

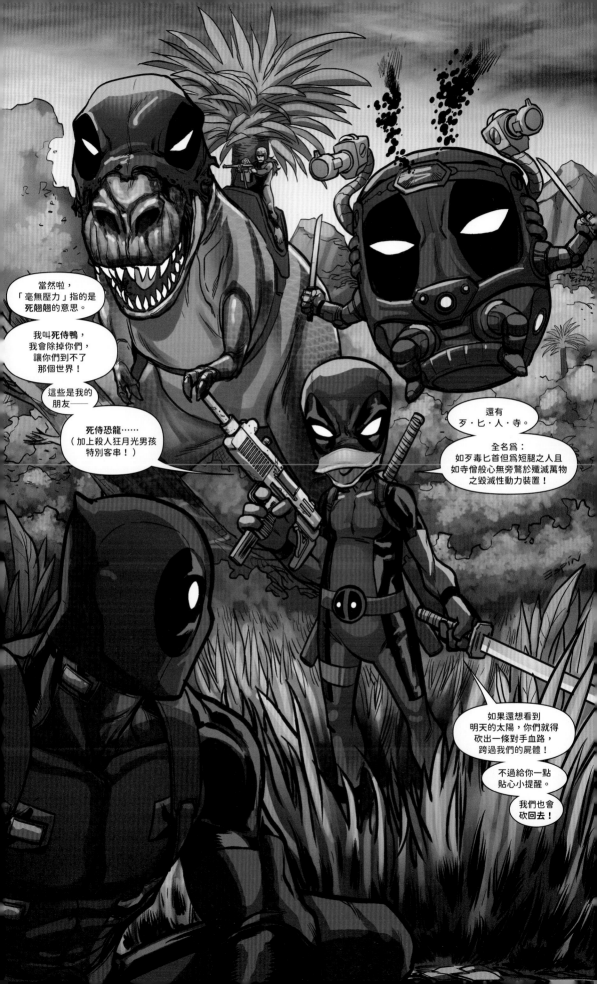

第四回

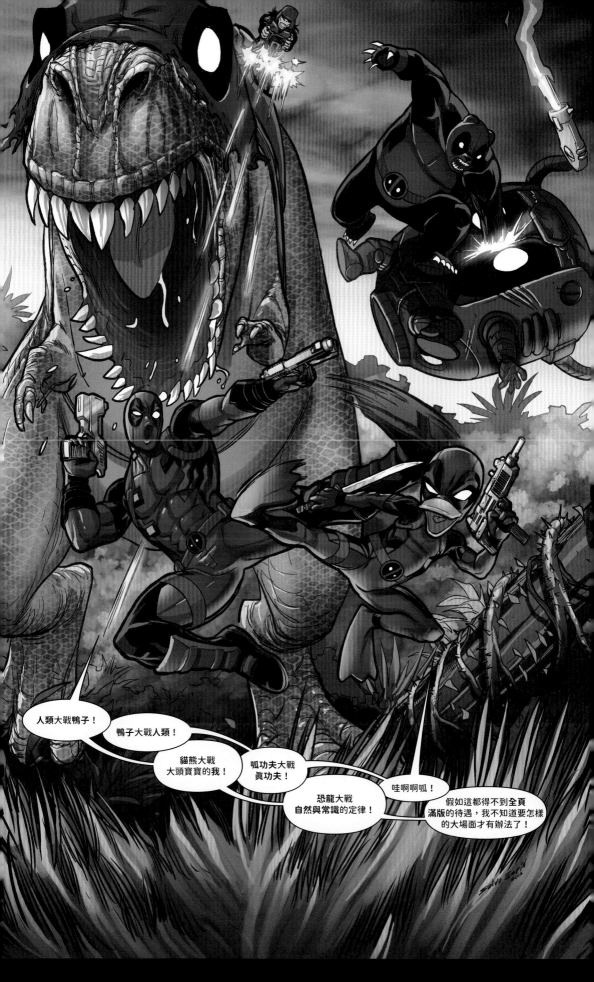

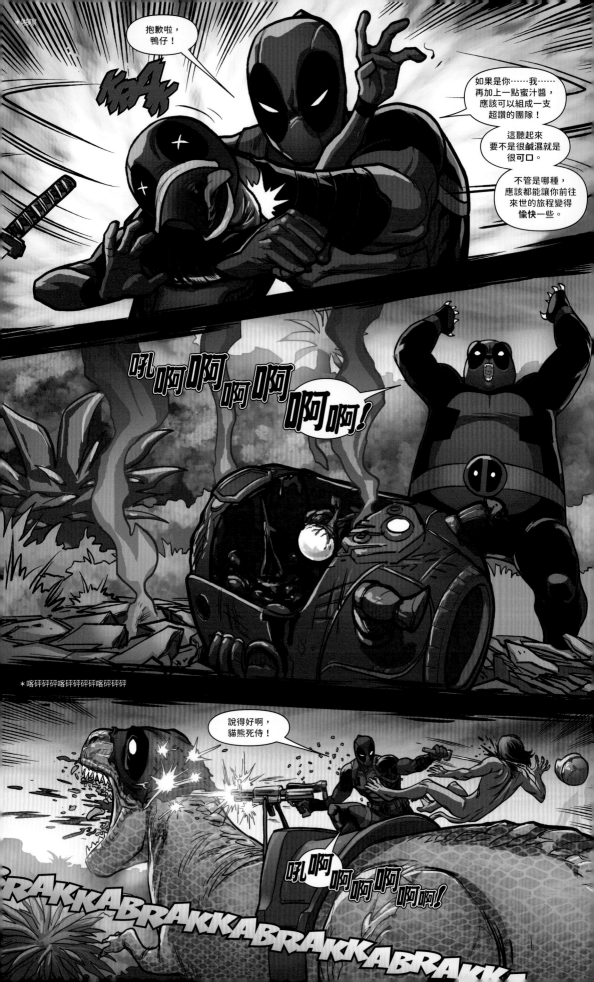

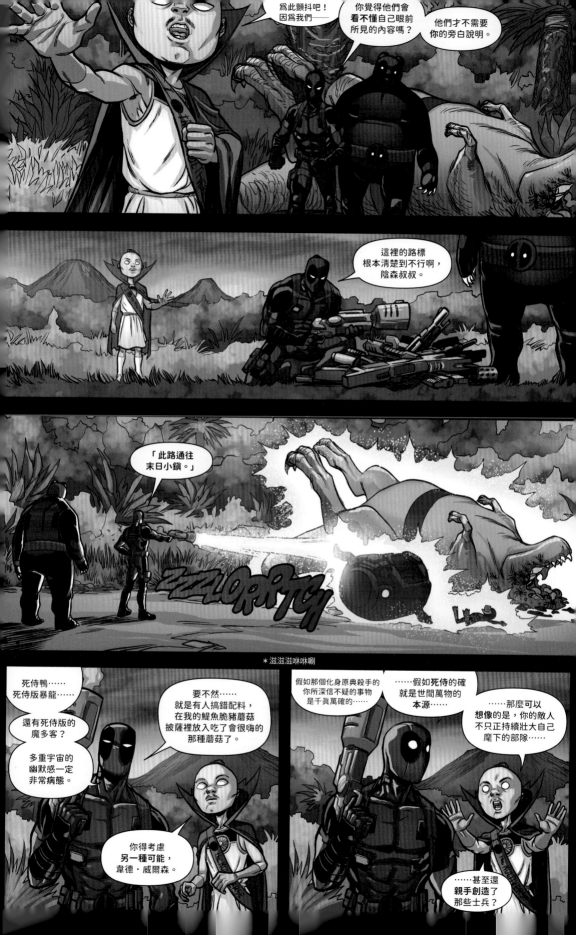

哇噢。

根本是《無限死侍危機》嘛。[12]

確實。

但如果他有能力型塑現實——

——你也一樣可以。

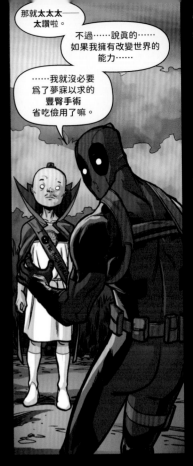

那就太太太——太讚啦。

不過⋯⋯說真的⋯⋯如果我擁有改變世界的能力⋯⋯

⋯⋯我就沒必要爲了夢寐以求的豐臀手術省吃儉用了嘛。

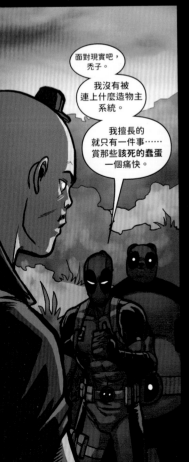

面對現實吧，禿子。

我沒有被連上什麼造物主系統。

我擅長的就只有一件事⋯⋯賞那些該死的蠢蛋一個痛快。

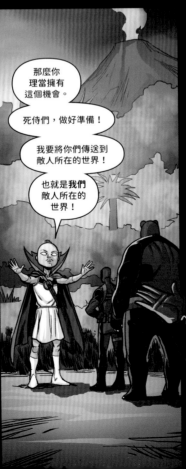

那麼你理當擁有這個機會。

死侍們，做好準備！

我要將你們傳送到敵人所在的世界！

也就是我們敵人所在的世界！

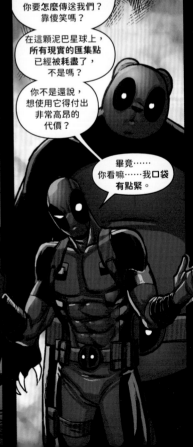

但具體來說你要怎麼傳送我們？靠傻笑嗎？

在這顆泥巴星球上，所有現實的匯集點已經被耗盡了，不是嗎？

你不是還說，想使用它得付出非常高昂的代價？

畢竟⋯⋯你看嘛⋯⋯我口袋有點緊。

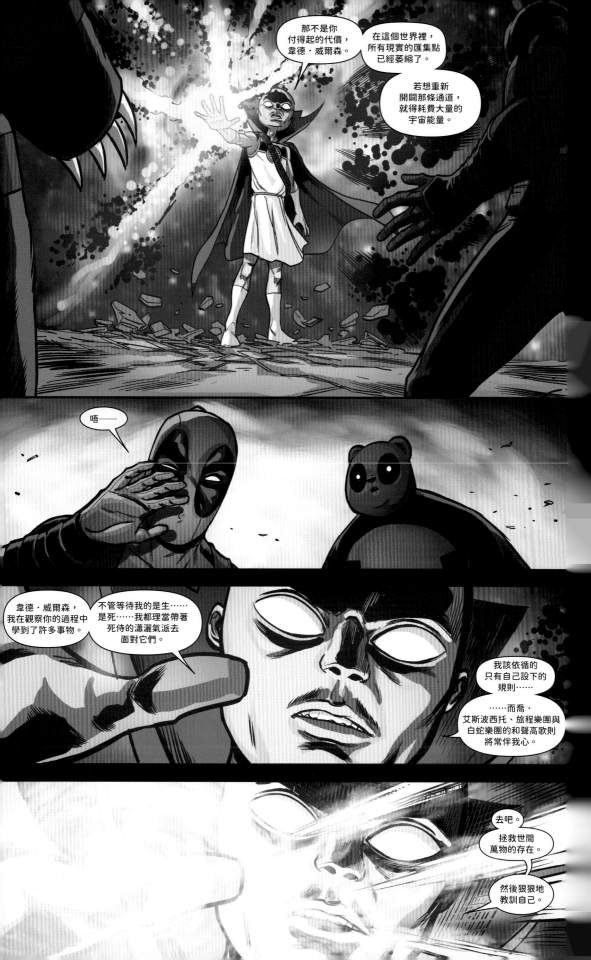

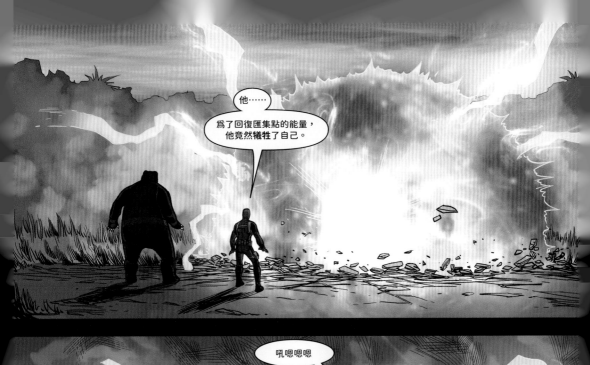

他……

為了回復匯集點的能量，他竟然犧牲了自己。

吼嗯嗯嗯

你完全道出了我的心聲，貓熊死侍。

我們絕對不會辜負他的犧牲。

大夥們……

……不管是死侍女士……死侍小子……狗死侍……

……還有我根本想不起名字的那些人……

……有人得為了殺害他們付出代價。

而貓熊死侍，你和我——

——將會追討這筆爛帳。

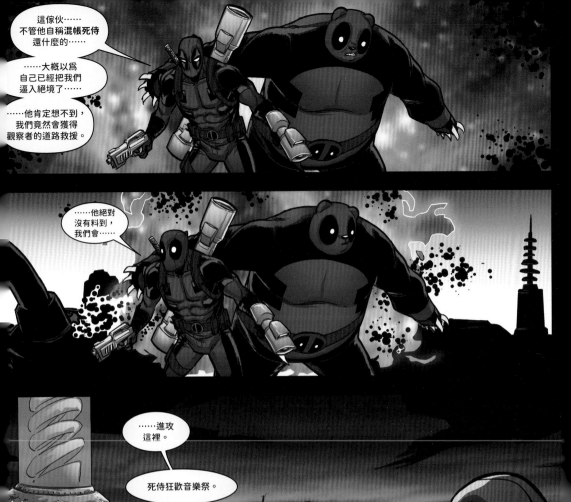

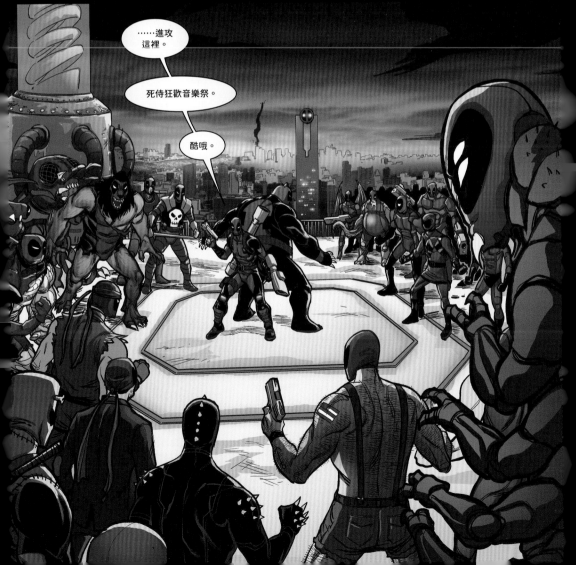

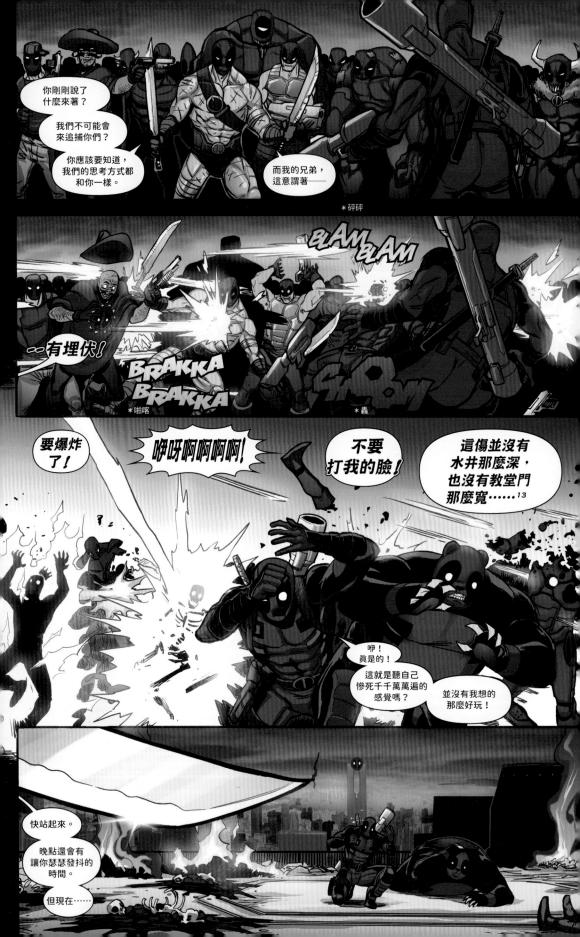

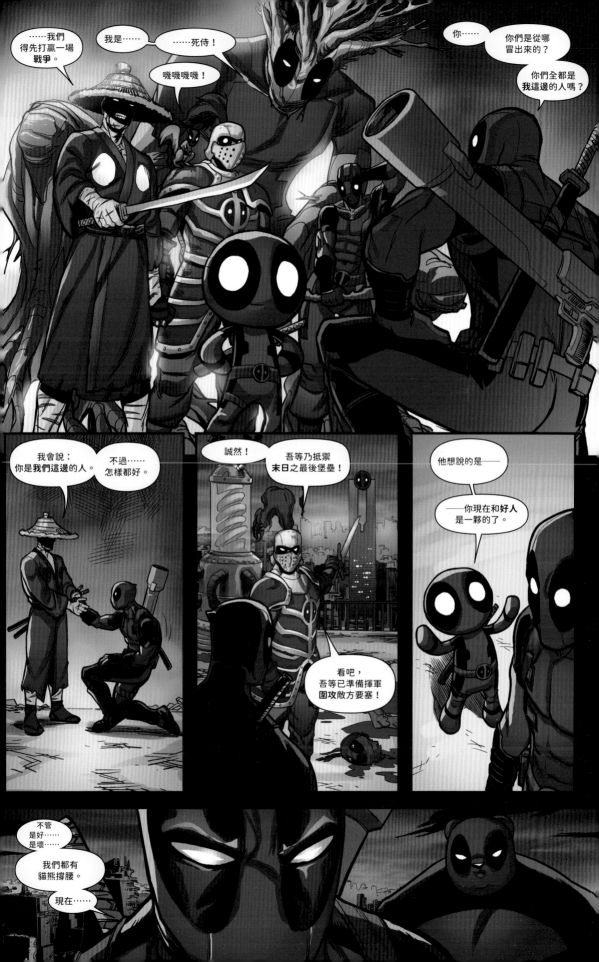

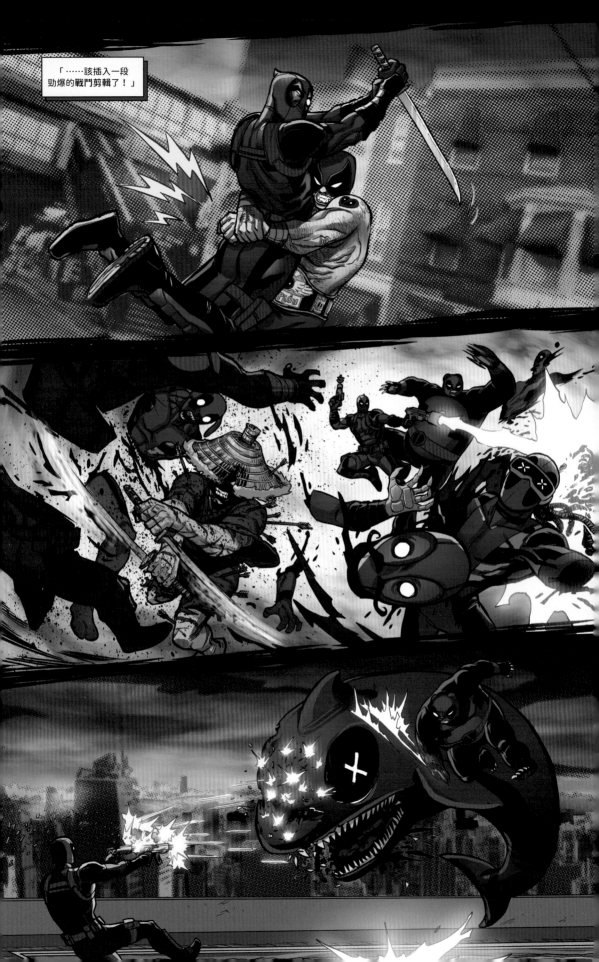

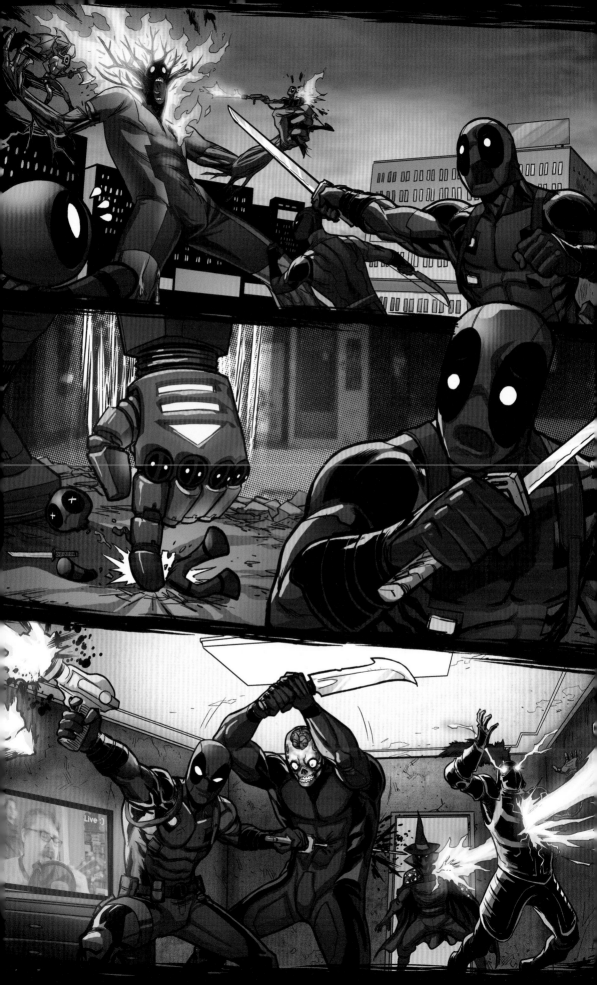

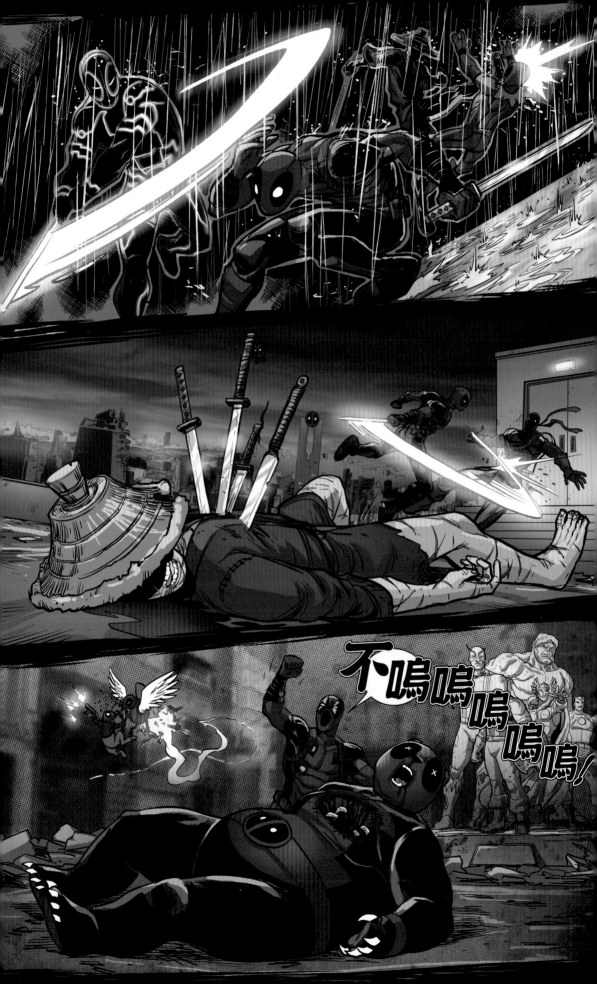

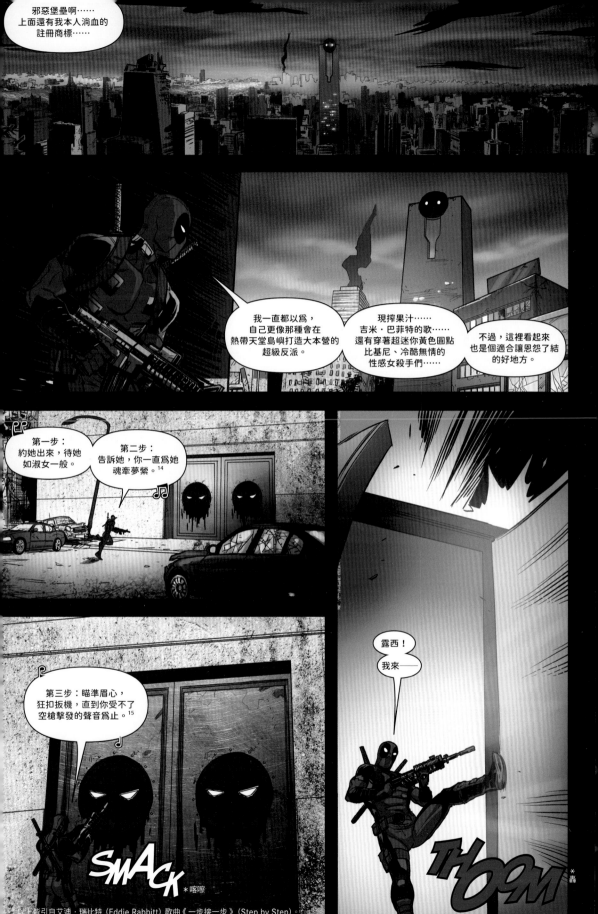

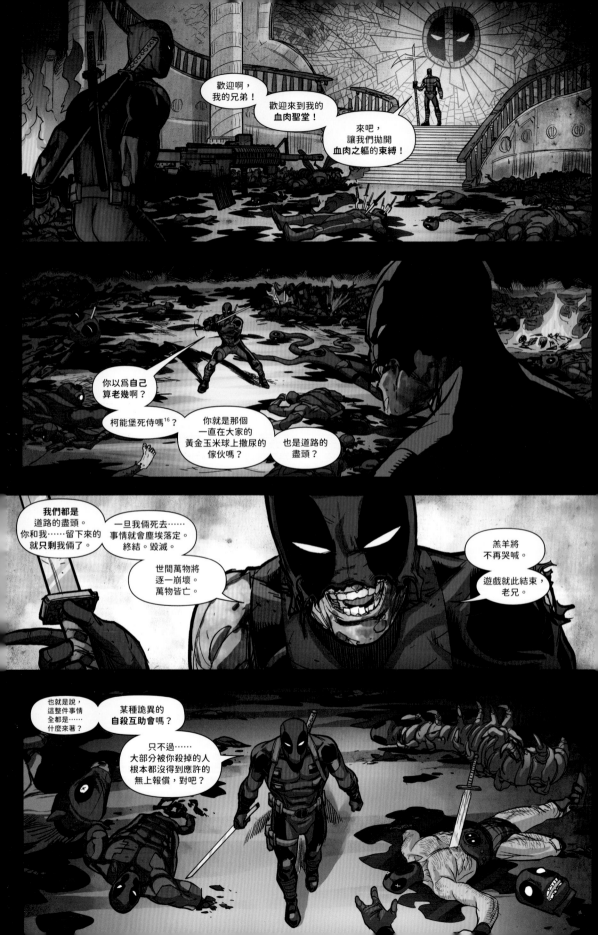

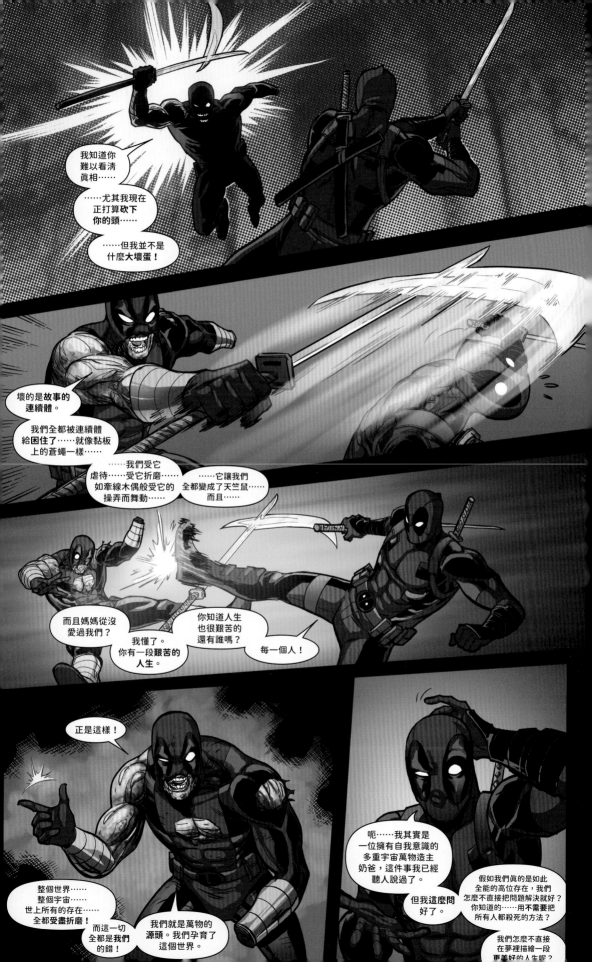

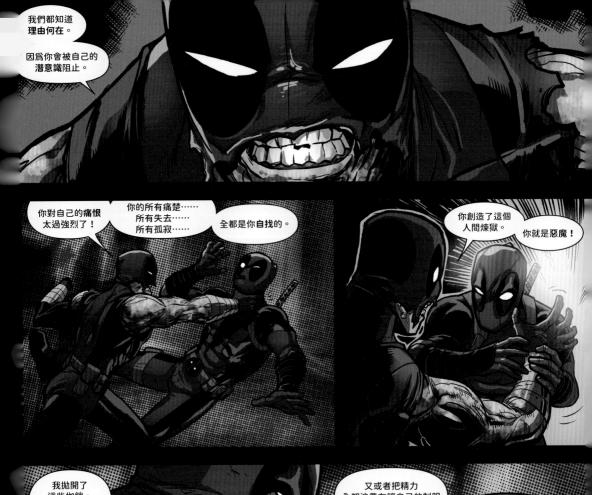

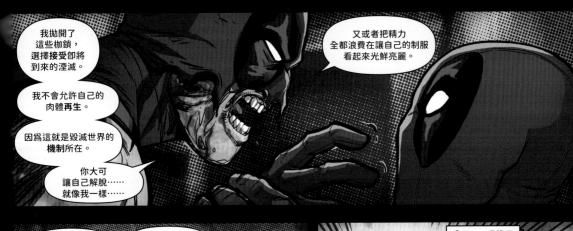

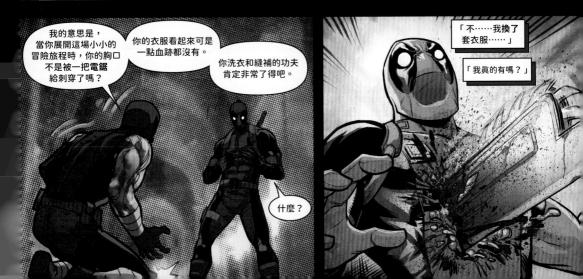

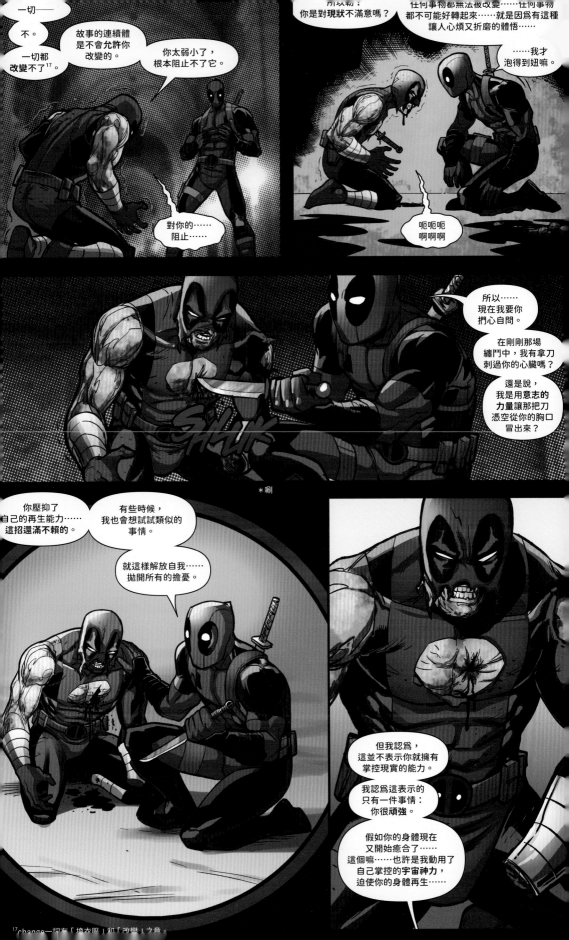

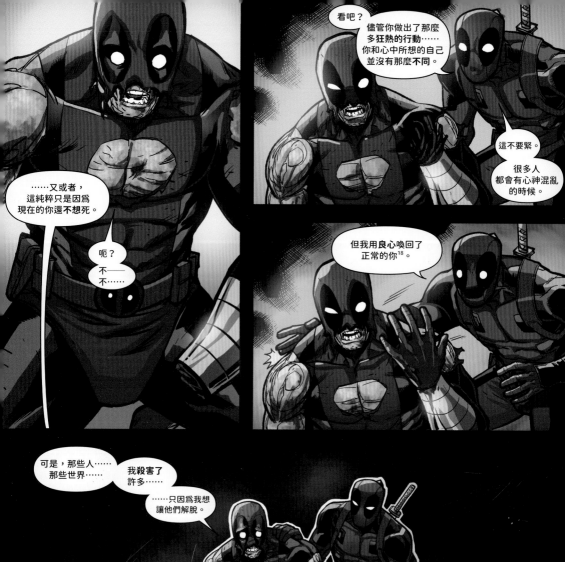

……又或者，
這純粹只是因爲
現在的你還不想死。

呃？
不——
不……

看吧？
儘管你做出了那麼
多狂熱的行動……
你和心中所想的自己
並沒有那麼不同。

這不要緊。
很多人
都會有心神混亂
的時候。

但我用良心喚回了
正常的你[18]。

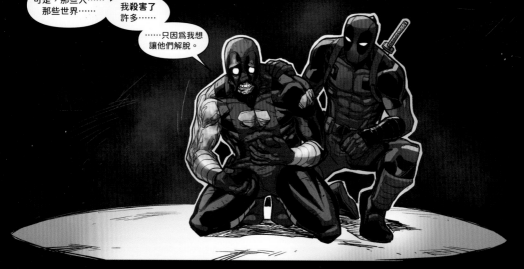

可是，那些人……
那些世界……

我殺害了
許多……

……只因爲我想
讓他們解脫。

你認淸了
自己犯下的過錯，
這才是最重要的。

從反派變成
可愛的正派……
從可愛的正派
變成反派。

如果你堅持任何
事物都不可能發生改變，
我會和你聊聊尼基塔·
柯洛夫的事情[19]。

我很淸楚自己
在說些什麼。

等時候到了，
或許你還有機會彌補自己
造成的所有傷害。

原文使用的吉明尼蟋蟀（Jiminy Cricket）出自迪士尼動畫電影《木偶奇遇記》

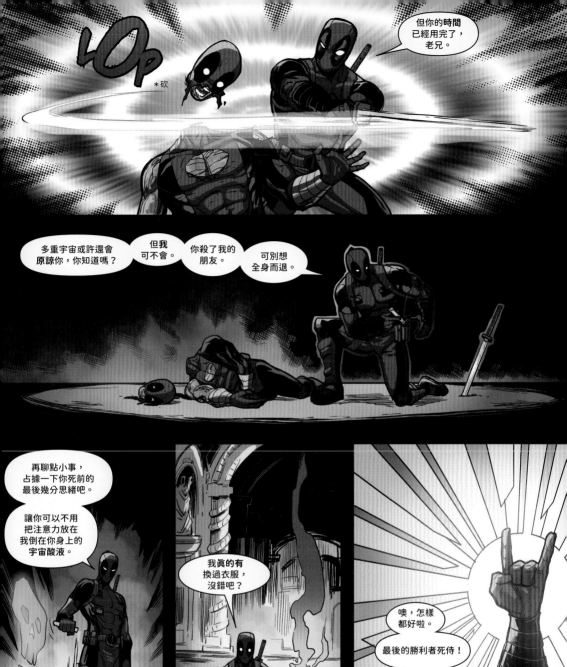

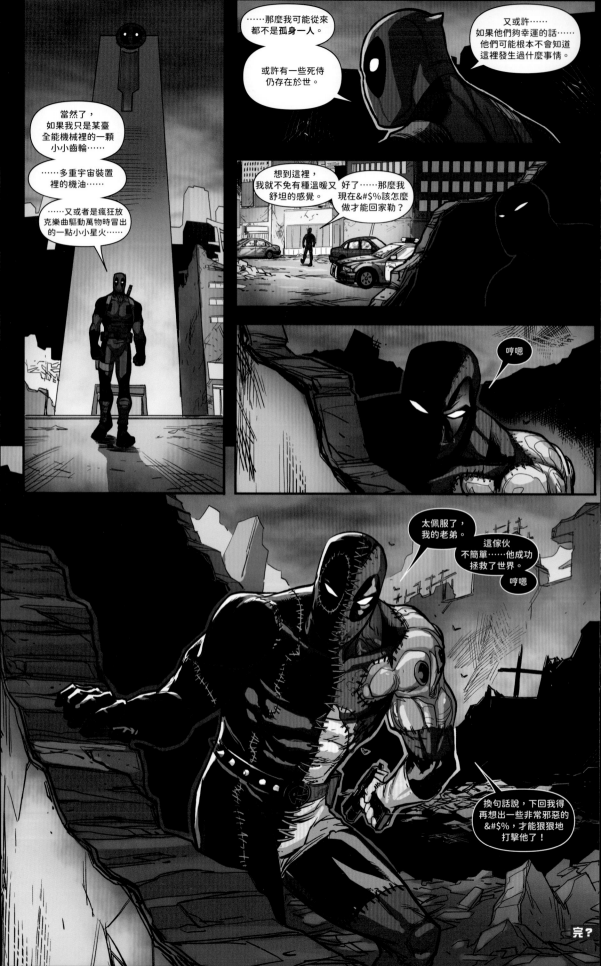

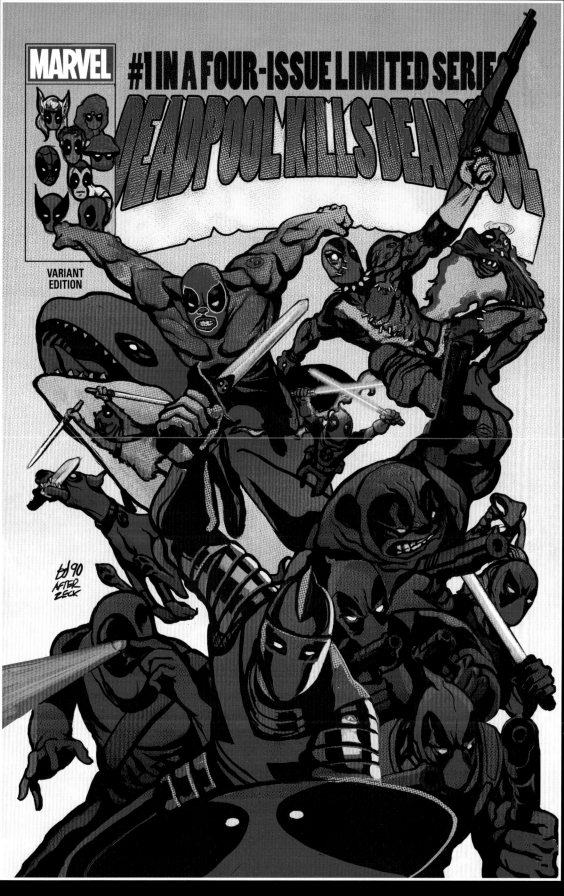

特別版第一回封面，邁克·戴蒙多（MIKE DEL MUNDO）繪製。

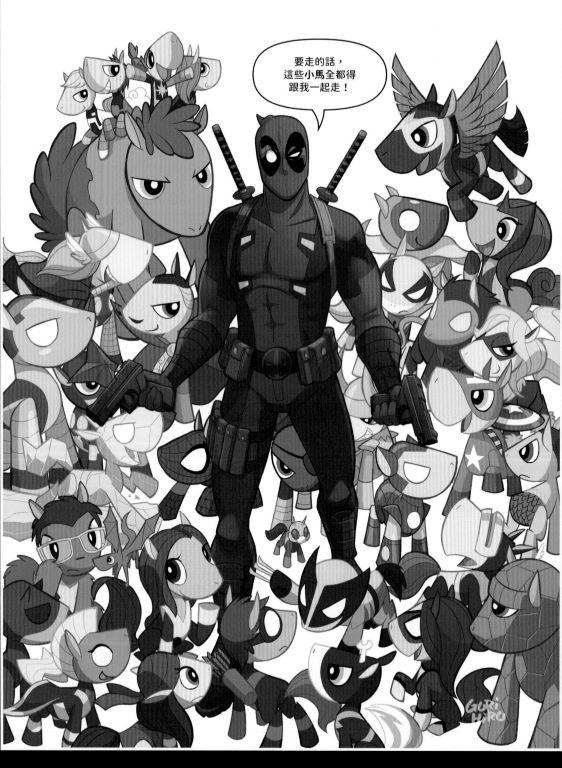

聖地牙哥動漫展特別版第一回封面，グリヒル（GURIHIRU）繪製。

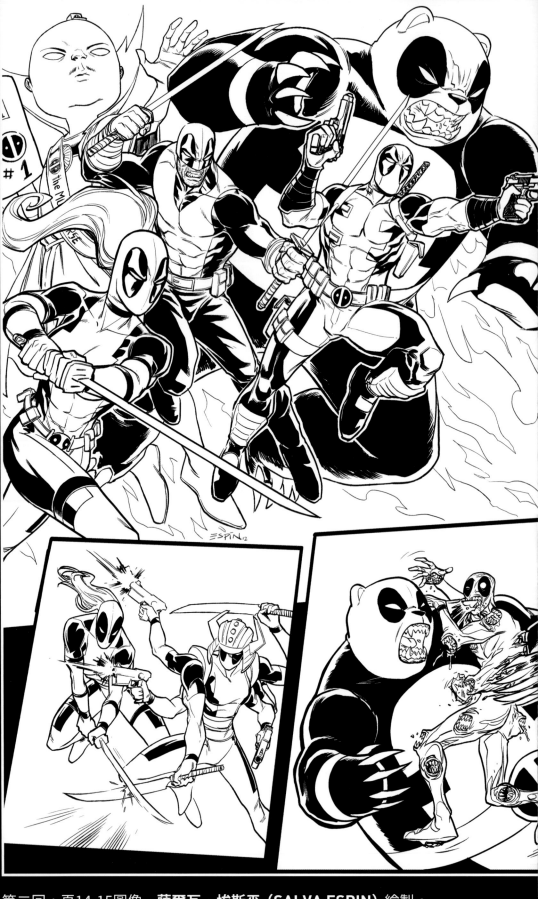

第二回，頁14-15圖像‧薩爾瓦‧埃斯平（SALVA ESPIN）繪製。

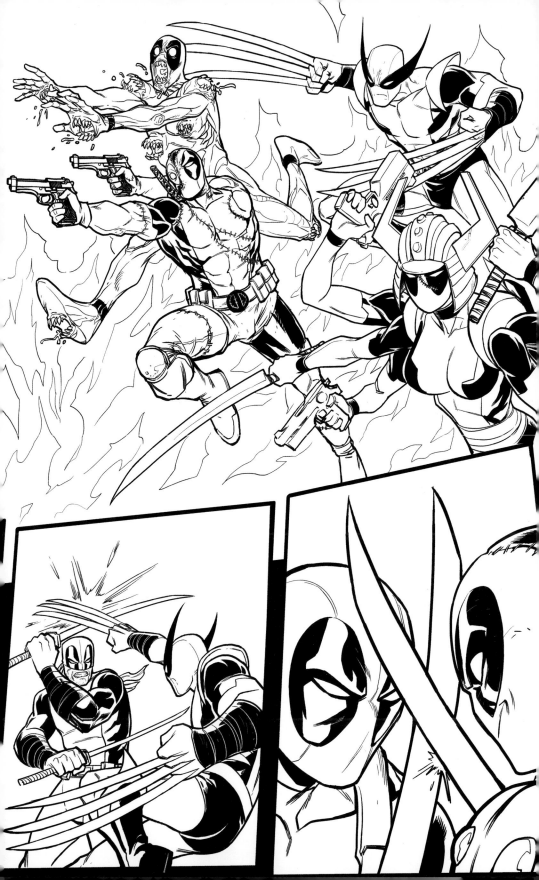

CAP

KITTY

MARVEL
PONY
Sketch

THOR

漫威小馬草稿，グリヒル (GURIHIRU) 繪製。